琵琶自学一月通

张云俏 编著

U0299336

化学工业出版社

·北京·

图书在版编目（CIP）数据

琵琶自学一月通/张云俏编著. -- 北京：化学工业出版社，2023.8（2025.2重印）
ISBN 978-7-122-43575-0

Ⅰ.①琵… Ⅱ.①张… Ⅲ.①琵琶-奏法 Ⅳ.①J632.33

中国国家版本馆CIP数据核字(2023)第095732号

本书作品著作权使用费已交由中国音乐著作权协会代理，个别未委托中国音乐著作权协会代理版权的作品曲作者，请与出版社联系著作权费用。

责任编辑：李　辉　　　　　　　　　　　　装帧设计：尹琳琳
责任校对：刘　一

出版发行：化学工业出版社（北京市东城区青年湖南街13号　　邮政编码100011）
印　　装：大厂回族自治县聚鑫印刷有限责任公司
880mm×1230mm　1/16　印张 10　　2025 年2月北京第1版第3次印刷

购书咨询：010-64518888　　　　　　　　售后服务：010-64518899
网　　址：http://www.cip.com.cn
凡购买本书，如有缺损质量问题，本社销售中心负责调换。

定　　价：49.80元
版权所有　违者必究

目 录

流行乐曲

传统乐曲

认识琵琶

一、了解琵琶

琵琶作为乐器最早见于东汉刘熙的《释名》："枇杷，本出于胡中，马上所鼓也。推手前曰枇，引手却曰杷，象其鼓时，因以为名也。"这是描摹两种基本的弹奏方法，或是像其声，均非常形象化。大约至魏晋时，又根据我国琴、瑟等弹奏乐器的用字习惯，把这两字的偏旁去掉，增加两个"王"并列的"琴"字头，正式变动词为名词，成为"琵琶"两字而沿用至今。

二、琵琶的结构

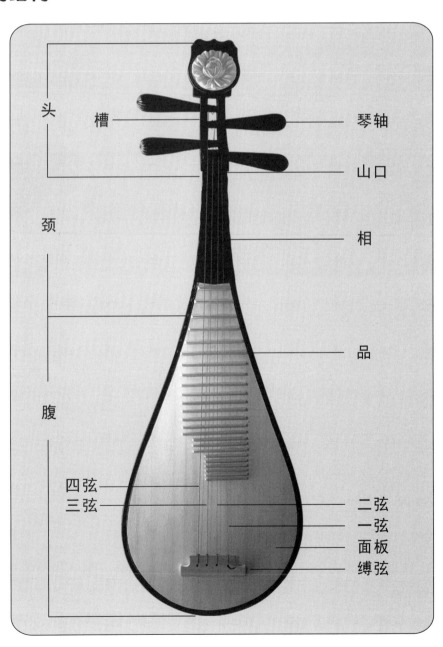

琵琶的结构

三、义甲及佩戴

1. 义甲材料

多用牛角，玳瑁、赛璐珞。

2. 佩戴方法

食指、中指、无名指、小指正直指尖向前佩戴。大指向外，倾斜30°左右。

义甲效果

大指义甲佩戴

四、定弦

琵琶基础定弦音由粗到细（即四弦至一弦）为ADEA，一二弦为四度、二三弦为大二度、三四弦为四度关系。个别乐曲会调整定弦，弹奏前参考乐曲给出的空弦音。

五、琵琶演奏姿势

1. 三种演奏姿势

分平腿式、架腿式，现在也有用琴架辅助站立式，一般采用平腿式演奏。良好的演奏姿势是发挥演奏技巧的首要条件。

（1）平腿式坐姿　坐三分之一椅子，腰要挺直，大腿与小腿成直角，双脚自然向前。如椅子过高、大腿不能与地面平行，需在脚下垫脚踏加高。

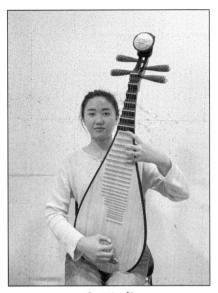

平腿式

（2）架腿式　一般在椅子过高、大腿与地面不能平行，又无条件垫起双脚时采用。

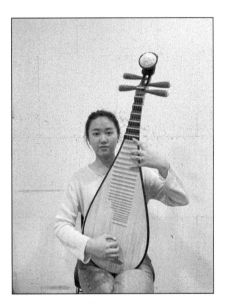

架腿式

（3）站立式　现代流行音乐演奏时经常出现，属于"视觉音乐"。但由于琵琶的自重，站立演奏时舞蹈变换队式颇为不易，所以现代乐团又渐渐使琵琶演奏乐手坐于固定位置。

2.抱琴角度

琵琶抱琴的两个角度：人坐直，琴向左偏25°～30°，与坐直的上身形成夹角；琴面板右侧靠近身体，左侧远离身体，与上身形成25°～30°夹角。这两个角度既保证琴身可以稳定，又可以在略侧头的情况下观察到弹琴的双手。双腿与腰同时用力稳定琴身，解放双手用于弹琴。

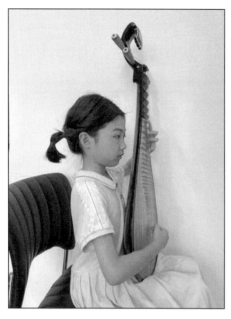

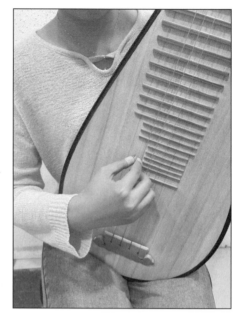

抱琴侧面图 抱琴正面图

六、琵琶基本指法与指法符号

1.右手

（1）弹╲：食指由右向左（从里向外）弹出。

（2）挑╱：大指由左向右（由外向里）挑回。弹挑╲╱一般为组合指法。

（3）轮指⁂：食指、中指、无名指、小指、大指依次在弦上弹出。

（4）双弹⌇：弹二根弦，同时发声，得一声。

（5）分∧：一般为食指、大指同时弹挑两根弦，得一声。

2.左手

食指一；中指二；无名指三；小指四；大指。。

3.弦序符号

一弦—；二弦‖；三弦三；四弦✕；空弦（ ）。

例：空一弦（左手不按音）⊖ 。

七、调弦

调弦的技巧：琵琶弦一头固定在复手上，另一头拴在相应的琴轴上，只有拧动琴轴方可让琴弦产生松与紧。拧弦时幅度要小，否则容易断弦。如果琴轴打滑可以用粉笔末抹在琴轴与轴孔接触的部位，增加摩擦，达到防滑的目的。琵琶调弦左手拧轴调节音高，拧上调高拧下调低，琴轴外粗头细，要像拧螺丝一样一边用力向内推一边拧动琴轴，音调准方能固定，ADEA为从四弦到一弦的固定音高，可借助校音器辅助调准音高。

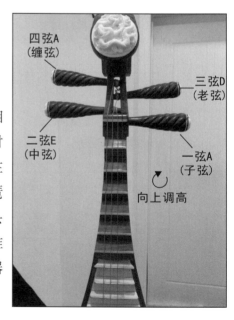

第一天 弹与空弦音练习

弹：手呈半握拳状，虎口形成圆圈。食指向外弹，触弦面积要尽量小，弹后立即恢复手形。

练习 弹与D调空弦音

1= D $\frac{4}{4}$ (5̣ 1 2 5̇)

（1）弹 丶 写在音上方，▷ 外边的方框 □ 表示后面都用弹的指法，直到下一个右手指法出现才停止。

（2）音下方一、‖、三、Ｘ分别为一、二、三、四弦符号，() 为空弦，如 (一) 为空一弦。左手不按音为空弦。

（3）注意音高（音下方的低音点）。

（4）1=D为D调，以D为1（主音）。

（5）$\frac{4}{4}$ 表示以4分音符为一拍，每小节4拍。

（6）5 没有增时线、减时线，为四分音符弹一拍。

　　5 － 二分音符，弹两拍。

　　1 － － － 全音符，弹4拍。

（7）弹的动作

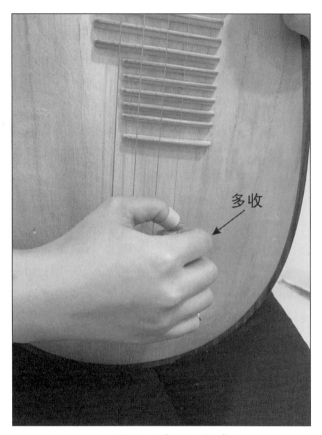

多收

弹之前的准备

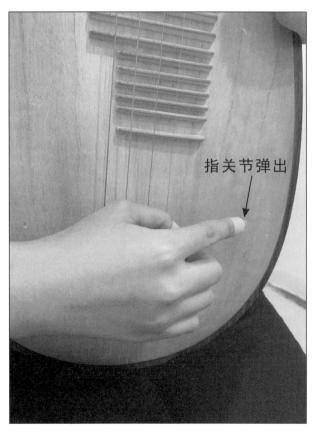

指关节弹出

弹后手形

第二天 左手准备练习

1. 左手姿势：一把位，手心空悬，大指在琴背。
2. 左手一指：按音位置在食指侧边，偏大指方向。
3. 左手二指：按音位置在中指正中间。
4. 左手三指：按音位置在无名指侧边，偏小指方向。
5. 左手四指：按音位置在小指侧边、手外侧。
6. 保持2分钟以上，为乐曲做准备。
7. 注意抱琴姿势。

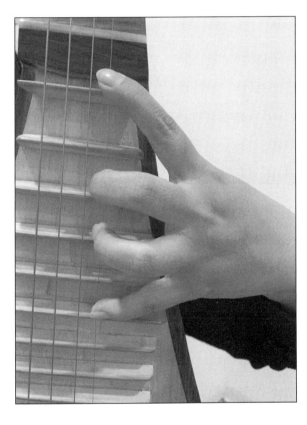

左手指型

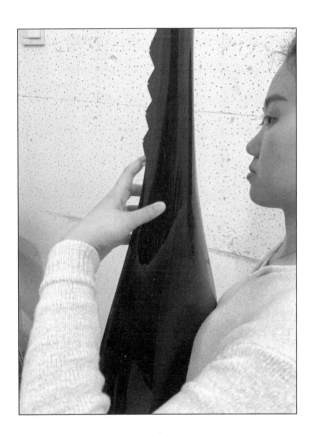

左手拇指位置

第三天 大指挑的练习

挑：大指向内为挑弦，大指第一关节向回弯，"低头"准备"抬头"挑。挑的时候注意大指第二指节不可向外翘。

练习一 挑与空弦练习

1= D $\frac{2}{4}$

5 5 | 1 1 | 2 2 | 5 5 | 5 5 | 1 2 | 5 2 | 5 1 | 2 5 | 5 5 | 5 1 | 2 5 | 1 —‖
(X)　(三)　(二)　(一)

（1）注意挑的发力，触弦角度。

（2）每次挑完大指回到中指上方，为下一个挑做好准备动作。

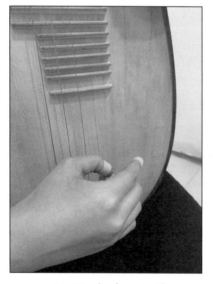

挑的准备动作

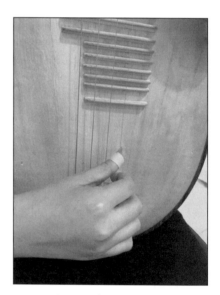

挑后拇指指型

练习二 小挑与大挑练习

1= D $\frac{4}{4}$

5 5 5 5 | 2 2 2 2 | 1 1 1 1 | 5 — 5 — | 5 — 5 —
(一)　　　(二)　　　(三)　　　(X)
小挑　　　　　　　　　　　　　　大挑　　　　　　大挑

5 — 5 — | 2 — 5 — | 2 — 5 — | 5 — 1 — | 5 — 1 — | 5 — — —‖
　　　　　　　　　　　　　　　　　　　　　　　　　(X)

（1）小挑用大指第一关节发力，音色尽量清脆、有弹性。

（2）大挑用掌关节发力，力度尽量强，为分、挑、轮等指法做准备。

第四天 左手一、二指按音练习

一、二指按音：一指按音用手指边缘，二指按音用指尖中间，注意三、四指不要勾起或翘起，要微弯悬于琴上。

练习一 左手一指一把位按音练习

1= D 2/4

（1）左手按音在品稍上方位置，贴着品按。

（2）按音指要立指，一指按音位置在指尖偏外。

（3）其他不按音手指放松，半圆状悬于弦上。

（4）注意抱琴姿势，琴不要贴在左肩上。

（5）注意右手弹琴动作。

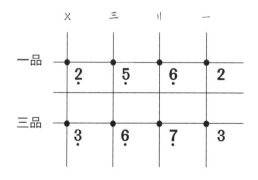

左手一、二指音位

练习二 左手一、二指一把位按音练习

1= D $\frac{4}{4}$

$$\overline{3}\ \overline{2}\ \overline{3}\ -\ |\ \overline{6}\ \overline{7}\ \overline{6}\ -\ |\ \overline{6}\ \overline{7}\ 2\ -\ |\ 3\ \dot{1}\ 6\ -\ |\ \overline{5}\ \overline{5}\ 2\ -\ |$$

$$\overline{3}\ \overline{5}\ \dot{1}\ -\ |\ 6\ 7\ 2\ 3\ |\ 5\ 5\ \dot{1}\ -\ |\ \overline{2}\ \overline{3}\ \overline{5}\ 6\ |\ \overline{7}\ \overline{2}\ \overline{3}\ 2\ |\ \dot{1}\ -\ 0\ 0\ \|$$

（1）二指按音位置在指尖中间部分。

（2）注意立指。

（3）注意保留指，换弦时也要注意保留指。

第五天 左手三、四指按音练习

左手三四指按音：三四指按音时，一二指不用抬起，下方手指按音，上方手指仍留在琴弦上，做保留指。例二指按音，一指不用抬起。三指按音，一二指不用抬起。保留指可保证手形稳定，锻炼各手指指距，为将来快速弹奏做好准备。

练习一 左手三、四指一把位按音

1= D 2/4

〳2 〳3 ̄4 ̄5 ̄6 7 ̄1 2 ̄2 ̄1 7 6 ̄5 ̄4 3 2 ‖: ̄2 3 ̄4 5 ‖

6 7 ̄1 2 ̄3 4 ̄5 4 ̄3 2 ̄1 7 ̄6 5 ̄4 3 2 ̄1 :‖ 1 − ‖

（1）注意反复记号（‖: :‖），可以将反复记号内的多弹几遍。

（2）多次反复，每一次略快一些。加强速度练习，保证每个音都弹清晰、节奏稳定。

（3）此练习曲保证每日练习。此为1＝D调上把位（Ⅰ把位）常用按音指法。

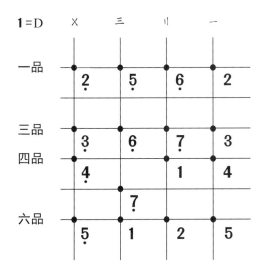

各符号说明：

右手指法 ——→ 〳

左手指法 ——→ ̄

2 ——→ 音

̄ ——→ 弦

Ⅰ ——→ 把位

⎫
⎬ 琴上的位置
⎭

练习二 春天来了

1= D $\frac{2}{4}$

$\overset{\diagdown}{3}$ $\overset{\diagup}{3}$ $\overset{\diagup}{2}$ | $\overset{\diagdown}{3}$ $\overset{\diagup}{3}$ $\overset{\diagup}{2}$ | $\overset{\diagdown}{3}$ $\overset{四}{5}$ $\overset{\diagup}{5}$ $\overset{\diagup}{1}$ | $\overset{\diagdown}{2}$ $-$ | $\overset{\diagdown}{3}$ $\overset{\diagup}{3}$ $\overset{\diagup}{2}$ | $\overset{\diagdown}{3}$ $\overset{\diagup}{3}$ $\overset{\diagup}{2}$ | $\overset{\diagdown}{3}$ $\overset{\diagdown}{5}$ $\overset{\diagup}{5}$ $\overset{\diagup}{1}$ | $\overset{\diagdown}{2}$ $\overset{\diagup}{3}$ | $\overset{\diagdown}{1}$ $-$ ‖

（1）八分音符：音下边的横线为减时线。例 **3** ，一条减时线减少一半时值，即在4分音符为一拍的乐曲里为半拍。

（2）两个八分音符组合构成一拍。在琵琶演奏中一般右手用弹挑，前半拍音为弹，后半拍音为挑。但有两种特殊情况除外：①乐谱写右手指法的按乐谱写的指法弹；②两个八分音符前有轮指时，改变弹挑顺序（具体在轮指与左手配合里详细讲解）。

练习三 唐老鸭

美国儿歌

1= D $\frac{2}{4}$

$\overset{\diagup}{1}$ $\overset{\diagup}{1}$ $\overset{\diagdown}{1}$ $\overset{\diagdown}{\underset{\cdot}{5}}$ | $\overset{\diagdown}{6}$ $\overset{\diagdown}{6}$ $\overset{\diagdown}{\underset{\cdot}{5}}$ | $\overset{\diagup}{3}$ $\overset{\diagup}{3}$ $\overset{\diagup}{2}$ $\overset{\diagup}{2}$ | $\overset{\diagdown}{1}$ $\overset{\diagdown}{0}$ $\overset{\diagdown}{5}$ | $\overset{\diagup}{1}$ $\overset{\diagup}{1}$ $\overset{\diagdown}{1}$ $\overset{\diagdown}{\underset{\cdot}{5}}$ | $\overset{\diagdown}{6}$ $\overset{\diagdown}{6}$ $\overset{\diagdown}{\underset{\cdot}{5}}$ | $\overset{\diagup}{3}$ $\overset{\diagup}{3}$ $\overset{\diagup}{2}$ $\overset{\diagup}{2}$ | $\overset{\diagdown}{1}$ $-$ ‖

$\overset{\diagup}{1}$ $\overset{\diagup}{1}$ $\overset{\diagup}{1}$ | $\overset{\diagdown}{1}$ $\overset{\diagdown}{1}$ $\overset{\diagdown}{1}$ | $\overset{\diagup}{1}$ $\overset{\diagup}{1}$ $\overset{\diagup}{1}$ $\overset{\diagup}{1}$ | $\overset{\diagdown}{1}$ $\overset{\diagdown}{1}$ $\overset{\diagdown}{1}$ | $\overset{\diagup}{1}$ $\overset{\diagup}{1}$ $\overset{\diagup}{1}$ $\overset{\diagdown}{\underset{\cdot}{5}}$ | $\overset{\diagdown}{6}$ $\overset{\diagdown}{6}$ $\overset{\diagdown}{\underset{\cdot}{5}}$ | $\overset{\diagup}{3}$ $\overset{\diagup}{3}$ $\overset{\diagup}{2}$ $\overset{\diagup}{2}$ | $\overset{\diagdown}{1}$ $-$ ‖

（1）注意空弦音。

（2）弹挑指法切换。

第六天 轮指准备练习

1. **轮指**：琵琶等弹拨乐器演奏长音时，就须用"轮"或"滚"、"摇"等指法，利用同一音位的各个快速单音连成了一个长音。用轮或滚摇的长音，在长音的中间，存在无数的短促间歇。

2. **轮指的定度**：以右手食指为第一、中指第二、无名指第三、小指第四，一个接一个依次顺向（左前方）弹出；接着大指为第五由反向挑进得五声称一轮。这种五指循环周而复始的演奏指法称为轮指。轮指时五个手指击弦的时间间距要均匀，声音要统一。

3. **轮有两种奏法**：一种叫"下出轮"，是先用右手的小、名、中、食指次第向左弹出，然后拇指向右挑进。由于它是先用小指开始作轮，因此叫做"下出轮"。清代浙派多用此法。其优点是各指的发音量易于相仿；缺点是音量一般较弱些。另一种叫做"上出轮"，是先用右手拇指或食指在上面开始作轮的，清代直隶派多用此法。其优点是发音量一般较强些；缺点是各指的发音量易致强弱不一。由于曲谱大都采用了"上出轮"的方法，因此本书以上出轮为主。

4. **轮指空弦练习**。

5. **轮指**：✣ 由右手食指、中指、无名指、小指、大指依次弹出。

　　要求力度、速度平均。中指、无名指、小指力度较小，应单独练习。

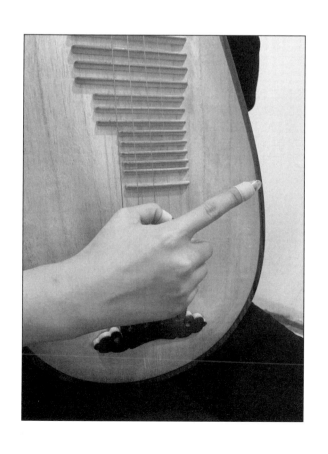

练习一 轮指空弦练习

1= D $\frac{2}{4}$

(sheet music notation)

此练习曲可无限反复。

练习二 轮指与左手按音配合

1= D $\frac{2}{4}$

(sheet music notation)

第七天 弹挑的起板规律练习

1. 弹挑起板规律：弹挑是琵琶最基本的一个指法。弹挑练习的方法要在指力和腕力加强练习，要做到两个手指弹出来的音量大小相同，也就是指力相同。具体方法：弹挑弹，弹弹挑，挑弹弹，挑弹挑，挑挑弹等。以此加强两指的独立性，先练指力，手指完成独立性、灵活性练习后，适当加入腕力练习。

2. 食指与大指两指相碰以小交叉角度为宜，即大指在上方，食指在下方，弹挑与弦的接触点为两个点。接触点越小，杂音越小，而音色也就越集中、悠长。

3. 弹挑的位置即触弦位置约在复手向上6公分处为最佳，音响适中，不偏不倚，音色也较为集中，杂音较少。

4. 加腕子弹挑：手臂动作为小臂自然下垂，掌心放松，肌肉放松，不可僵硬地向下砸，要缓慢地向下，在指尖发力，弹出。练好手指弹挑独立发力之后再加入腕子动作，辅助完成弹挑。

练习一 新年好

1= D 3/4

〔1 1 1 5 | 3 3 3 1 | 1 3 5 5 | 4 3 2 2 | 2 3 4 4 | 3 2 3 1 | 1 3 2 5 | 7 2 1 0 ‖〕

（1）每拍一个音时一般用弹，每拍两个音时一般用弹挑。

（2）注意 5，空一弦与三弦一品为同一音高。

练习二 前十六与后十六弹挑规律

1= D 2/4

2 2 2 3 3 3 | 4 4 4 5 5 5 | 6 6 6 7 7 7 | 1 1 1 2 2 2 | 3 3 3 4 4 4 |

5 5 5 5 | 5 5 5 4 4 4 | 3 3 3 2 2 2 | 1 1 1 7 7 7 | 6 6 6 5 5 5 |

4 4 4 3 3 3 | 2 2 2 1 | 2 2 2 3 3 3 | 4 4 4 5 5 5 | 6 6 6 7 7 7 |

1 1 1 2 2 2 | 3 3 3 4 4 4 | 5 5 5 5 5 5 | 5 5 5 4 4 4 | 3 3 3 2 2 2 |

1 1 1 7 7 7 | 6 6 6 5 5 5 | 4 4 4 3 3 3 | 2 2 2 1 ‖

015

练习三 前十六与后十六混合练习

1= D 2/4

```
＼ ＼ ＼ ／ ＼ ／   ┌＼＼＼＼＼＼┐
1  11 111│2 22 222│3 33 333│4 44 444│5 55 555│4 44 444

3 33 333│2 22 222│1 11 111│┌＼＼／＼＼＼┐111 1 11│222 2 22│333 3 33

44 4 4 44│55 5 5 55│44 4 4 44│33 3 3 33│22 2 2 22│11 1 1 11│1 —‖
                                                              (三)
```

（1）┌＼＼＼／＼＼┐ 表示后面都用框内的右手指法，直到下一个右手指法出现为止。

（2）注意每拍弹挑的重音，以保证节奏稳定。

练习四 小铃铛

汪爱丽 曲
张云俏 改编

1= D 2/4

```
 ＼ ＼ ＼ ／   ＼ ／      ＼ ＼ ＼ ／   ＼ ／
三1 二3 3  1  3 3│四5  —  │5  3 3  5  3 3│三1  —

 ＼ ＼ ／   ＼ ＼ ／   ＼ ＼ ／   ＼ ＼ ／   ＼ ＼ ＼   ＼ ＼
1  3 3  5  5 3│1  3 3  5  5 3│2  2 2  3  3│1  1 1  1
```

（1）注意前十六、后十六的弹挑顺序。

（2）后十六接二八音符时，注意两个八分音符的时值要稳定。

第八天 二把位（中把位）1=D音位

1. 二把位音位从6品到11品，左手大指位置在6品后略偏下，二把位符号为 Ⅱ。
2. 6品为一、二把位分界：用四指按6品，左手为一把位；用一指按6品，左手为二把位。

二把位大指

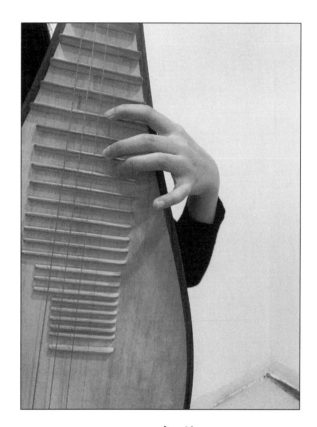

二把位

练习一 二把位音位模进练习

1= D $\frac{2}{4}$

$\underline{5\ 6}\ \underline{7\ \dot{1}} \mid \underline{\dot{1}\ 7}\ \underline{6\ 5} \mid \underline{4\ 5}\ \underline{6\ 7} \mid \underline{7\ 6}\ \underline{5\ 4} \mid \underline{3\ 4}\ \underline{5\ 6} \mid \underline{6\ 5}\ \underline{4\ 3} \mid$

$\underline{2\ 3}\ \underline{4\ 5} \mid \underline{5\ 4}\ \underline{3\ 2} \mid \underline{1\ 2}\ \underline{3\ 4} \mid \underline{4\ 3}\ \underline{2\ 1} \mid \underline{7\ 1}\ \underline{2\ 3} \mid \underline{3\ 2}\ \underline{1\ 7} \mid$

$\underline{6\ 7}\ \underline{1\ 2} \mid \underline{2\ 1}\ \underline{7\ 6} \mid \underline{5\ 6}\ \underline{7\ 1} \mid \underline{1\ 7}\ \underline{6\ 5} \mid \underline{5\ 6}\ \underline{7\ 1} \mid \underline{2\ 3}\ \underline{4\ 5} \mid \underline{6\ 7}\ \dot{1} \parallel$

练习二 八月桂花遍地开（节选）

江西民歌

1= D $\frac{2}{4}$

行板、亲切、热情地

（谱例）

（1）小附点：$\dot{1}\cdot\underline{6}$ 附点是增加前一个音时值的一半。$\dot{1}$ 为八分音符，在以四分音符为一拍的 $\frac{2}{4}$ 节奏中占半拍，附点增加半拍的一半，所以 $\dot{1}\cdot$ 附点八分音符弹 $\frac{3}{4}$ 拍。$\underline{6}$ 为十六分音符，占 $\frac{1}{4}$ 拍。

（2）注意右手弹挑顺序：附点第一个音略强，后一个音略弱。

（3）注意换弦、左右手配合。

练习三 小红帽

巴西儿歌

1= D $\frac{2}{4}$

（谱例）

注意反复记号。跳房子反复，第一次弹 $\boxed{1.}$ 房子，反复之后第二遍跳过 $\boxed{1.}$ 房子，直接进入 $\boxed{2.}$ 房子结束。

第九天 长轮练习

练习一 长轮与三度、六度音程

1= D 3/4

5 — 3 | 6 — 4 | 7 — 5 | 1 — 3 | 7 — 2 | 6 — 1 ‖ 1 — — ‖
（三）

（1）长轮要求：力度、速度、音色平均，要有颗粒性，手指尽量打开。

（2）轮指最后一轮略渐慢、略渐弱，结束在小指。

（3）轮之后的下一个音要尽量与轮指连接紧密，轮之后大部分接挑。

练习二 十朵鲜花

铁 源曲

1= D 2/4

3 5 6 3 | 5 5 6 | 3 5 6 3 | 5 — | 1 1 2 1 6 5 | 3 5 6 3 |

5 — | 6 6 5 | 6 6 5 | 6 5 6 1 | 3 3 2 | 1 1 3 | 2 — |

5 6 5 3 | 5 6 5 3 | 2 3 5 6 | 3 3 2 | 3 2 1 2 | 1 — ‖

第十天 三把位（下把位）音位

三把位音位：三把位音位从十一品以下，十一品为二、三把位分界，四指按十一品为二把位，一指按十一品为三把位。三把位符号为 Ⅲ ，左手大指位置在食指之上。如按过于宽的品位，例十八品以下，可将大指移至面板之前。

练习一 三把位音位与音程练习

1= D 2/4

（乐谱）

（1）反复1与反复2为三把位两种音位按法。
（2）双弹为乐曲中常用音程，应练熟牢记。
（3）弹音程时，需看好每个音所在的弦序和音的音高。

练习二 沂蒙山小调

山东民歌

1= D 4/4

（乐谱）

（1）注意轮指。
（2）注意音位。
（3）注意大附点。

练习三 落水天

广东民歌

1= D 3/4

练习四 韭菜开花

福建民歌

1= D 2/4

练习五 小小公鸡

彝族幼儿歌谣

1= D 2/4

欢乐、跳跃地

第十一天 一、二把位换把

1. 换把

换把是琵琶演奏中重要的一部分，如果没换好，会造成演奏中断、声音生硬等影响。好好学习换把非常有必要。

2. 换把的分类

换把是从一个把位换向另一个把位按音时的连接动作，分为向上换把和向下换把。向下换把是从琵琶的低音把位换向高音把位。向上换把是从琵琶的高音把位换向低音把位。换把时，大指应随着手的移动而变换把位。切忌手指离开琴弦"蹦"向下一个把位（跳跃式换把除外）。要用手指顺着琴弦"滑"向下一个把位。食指作为定位手指，无论换到哪一个把位，演奏者都应清楚它的所在位置。大指放松，左手要保持基本按音手形，不要有过多的扭转。肩部、上臂、前臂、腕部、手等部位都要参与动作。

3. 低把位换向高把位

（1）在演奏低把位的换把前的最后音时，手腕、大指先向高音把位滑动，把手的重心移到高音把位，做好换把的准备动作；同时换把之前的最后一个按音指留在低音把位，完成换把之前的最后一个音。

（2）按音的手指放松对弦的压力，同时用手腕带动手滑向高把位，并将相应的手指按在正确的品位上。

4. 高把位换向低把位

（1）在演奏高把位换把前的最后音时，手腕、大指略微提将手带至低把位，把手的重心移到低音把位，做好换把的准备动作；同时换把之前的最后一个按音指留在高把位，完成换把之前的最后一个音。

（2）按音的手指放松对弦的压力，同时略微提腕将手带至低把位，并将相应的手指按在正确的品位上。

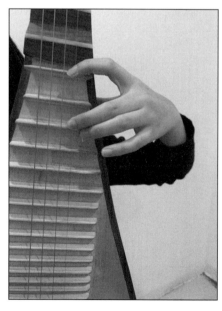

低把位换向高把位准备

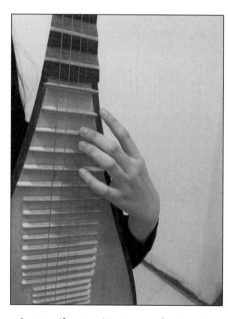

手腕带动手滑向高把位

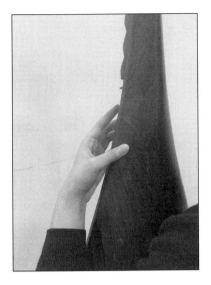
换把时拇指状态

手指按向正确品位

完成换把

练习一 一二把位换把练习

1= D $\frac{4}{4}$

```
1 1 1 1 1 1 1 1 2 2 2 2 2 2 2 2 | 3 3 3 3 3 3 3 3 4 4 4 4 4 4 4 4 | 5 5 5 5 5 5 5 5 6 6 6 6 6 6 6 6 |
  I                                                                      II

7 7 7 7 7 7 7 7 i i i i i i i i | i i i i i i i i 7 7 7 7 7 7 7 7 | 6 6 6 6 6 6 6 6 5 5 5 5 5 5 5 5 |

4 4 4 4 4 4 4 4 3 3 3 3 3 3 3 3 | 2 2 2 2 2 2 2 2 1 1 1 1 1 1 1 1 | 1 1 1 1 2 2 2 3 3 3 3 4 4 4 4 |
 I                                                                     

5 5 5 5 6 6 6 7 7 7 7 i i i i | i i i i 7 7 7 7 6 6 6 6 5 5 5 5 | 4 4 4 4 3 3 3 3 2 2 2 2 1 1 1 1 |
 II                                           I                     I

1 1 2 2 3 3 4 4 5 5 6 6 7 7 i i | i i 7 7 6 6 5 5 4 4 3 3 2 2 1 1 | 1 2 3 4 5 6 7 i i 7 6 5 4 3 2 1 ‖
                II                      I                          II           I
```

（1）本曲的第一遍音阶为每个音符弹两拍；第二遍音阶为每个音符弹一拍；第三遍、第四遍依次倍减。第一遍每个音符重复8次，第二遍每个音符重复4次，这两种形式为换把提供了充足的准备时间，但在乐曲演奏中很少应用。

（2）第三遍每个音符重复两次和第四遍每个音符重复一次为乐曲中常用形式，应多加练习。

练习二 南泥湾

1= D $\frac{2}{4}$

马 可 曲

$\overline{5}\ 55\ 5\ |\ 6\ \dot{1}\ |\ 3\cdot\ 2\ 1\ 6\ |\ 2\ 22\ 3\ 5\ |\ 1\cdot\ 6\ \underset{\cdot}{5}\ |\ 1\ 6\ \underset{\cdot}{3}\ |\ 2\ -\ |\ 5\ 55\ 5\ |\ 6\ \dot{1}\ |$

Ⅱ ⁣ Ⅰ ⁣ Ⅱ

$3\cdot\ 2\ 1\ 6\ |\ 2\ 22\ 3\ 5\ |\ 1\cdot\ 6\ \underset{\cdot}{5}\ |\ 2\ 3\ 1\ 6\ |\ \underset{\cdot}{5}\ -\ |\ 5\ 53\ 2\ 23\ |\ 5\ 53\ 2\ |$

Ⅰ ⁣ (一) ⁣ 四

$1\ 1\ 6\ \underset{\cdot}{5}\ 56\ |\ 1\ 16\ \underset{\cdot}{5}\cdot\ \underset{\cdot}{6}\ |\ 1\ 16\ 123\ |\ 2\cdot\ 3\ |\ 6\ 65\ 35\ |\ 1\ 5\ |\ 565\ 32\ 2\cdot\ 3\ |$

三 ⁣ Ⅱ ⁣ 三 ⁣ Ⅰ

渐慢

1. 2.

$1\ 216\ \underset{\cdot}{5}\cdot\ \underset{\cdot}{6}\ |\ 1\ 16\ 13\ |\ 2\cdot\ 3\ |\ 6\ 65\ 35\ |\ 1\ 5\ :\|\ 6\ 65\ 35\ 16\ |\ 5\ -\ \|$

三 ⁣ Ⅱ ⁣ 三

注意切分节奏（第5小节）重音在中间。

练习三 洋娃娃和小熊跳舞

1= D $\frac{2}{4}$

波兰儿歌

$\underset{三}{1}\ 2\ 3\ 4\ |\ \underset{四}{5}\ 5\ 5\ 43\ |\ 4\ 4\ 4\ 32\ |\ 1\ 3\ 5\ 0\ |\ 1\ 2\ 3\ 4\ |\ 5\ 5\ 5\ 43\ |$

Ⅰ

$4\ 4\ 4\ 32\ |\ 1\ 3\ 1\ 0\ |\ 6\ 6\ 65\ 4\ |\ 5\ 5\ 5\ 43\ |\ 4\ 4\ 4\ 32\ |\ 1\ 3\ \overset{四}{5}\ 0\ |$

Ⅱ ⁣ Ⅰ

$6\ 6\ 6\ 6\ 65\ 44\ |\ 5\ 5\ 5\ 5\ 54\ 33\ |\ 4\ 4\ 4\ 4\ 43\ 22\ |\ 1\ 1\ 33\ 1\ 0\ \|$

Ⅱ ⁣ Ⅰ

第十二天 二、三把位换把练习

练习一 二、三把位常用音位练习

1= D 3/4

（五线谱/简谱 略）

练习二 绣金匾

甘肃民歌

1= D 2/4

（五线谱/简谱 略）

6用一指按音，为了**2**可用小指按音。不用为了一个音而换把，此指法是D调借用C调指法。

第十三天 四点轮练习

四点轮（半轮）： 用右手食、中、名、小四个指甲尖端，依次在弦上接触，发出连续而均匀的弦音。又称"带轮"或"四指轮"。记谱标记为"∵"。四点轮是琵琶乐曲中常用的指法，要求力度、速度平均，饱满而有颗粒性。

练习一 音程与四点轮

1= D 2/4

（谱例）

（1）本练习曲为三度音程、五度音程、八度音程分解练习。
（2）两个音组成为音程。以上为琵琶常用音程，应多加练习，熟记于心。

练习二 紫竹调

沪剧曲牌

1= D 2/4

（谱例）

第十四天 滚指练习

1.滚指：大指与食指连续快速均匀做弹挑。演奏要领基本和弹挑相同。但动作幅度比基本弹挑小得多。

2.琵琶是很典型的中国民族乐器，所有的乐音都是以"点"的形式呈现，凭借乐器本身的余音无法表现情绪跌宕起伏的各种风格长音。琵琶演奏长音，一般用"由点组成线"的方法，只能用三种指法实现：轮指、滚指、摇指。其中轮指最常用，滚指第二，摇指在前两者之后。"滚"是初学阶段就会接触的指法，处于打基础的阶段。

（1）建议的学习步骤是：练好弹挑——练习手指灵活性及指序——练习夹弹——练习滚奏。

（2）"滚"在演奏时，虽然速度很快，但是一定要清晰地感觉到手指的独立运动，不能含含糊糊，同时要不断感觉（触觉和听觉为主）点与点之间的间距是否均衡，演奏出的音要颗粒清楚。

（3）一定要注意速度和力度。演奏得跌跌撞撞（声音忽大忽小，弹挑音量不一，音色差异大）或走走停停都是不行的。中途卡住主要有如下几个原因：①没有充分掌握好手指放松和紧张的快速转换，动作持续稍长，手指不再受控；②手指力度不够，触弦时，受到阻力停顿。

练习一 滚指准备练习

1= D 2/4

（琵琶练习谱）

5 5 5 5 5 5 5 5 | 5 5 5 5 5 5 5 5 5 5 5 5 5 5 5 5 | 6 6 6 6 | 6 6 6 6 6 6 6 6 |

6 6 6 6 6 6 6 6 6 6 6 6 6 6 6 6 | 1 1 1 1 | 1 1 1 1 1 1 1 1 | 1 1 1 1 1 1 1 1 1 1 1 1 1 1 1 1 |

1 - | 6 - | 5 - | 3 - | 2 - | 1 - | 6 - | 5 - | 5 - ‖

（1）滚指记谱为 1 或 1；可记音上方或右下方。

（2）本谱为五声音阶，是民族乐曲常用调式。

（3）滚指注意放松，手指为主，手腕为辅。

练习二 排比式换把

1= D 4/4

1 2 5 6 5 - | 2 3 6 7 6 - | 3 4 7 1 7 - | 4 5 1 2 1 - |

5 6 2 3 2 - | 6 7 3 4 3 - | 7 1 4 5 4 - | 1 2 5 6 5 - |

2 3 6 7 6 - | 3 4 7 1 7 - | 4 5 1 2 1 - | 3/4 4 5 2 - |

3 4 1 - | 2 3 7 - | 1 2 6 - | 7 1 5 - | 6 7 4 - | 5 6 3 - |

4 5 2 - | 3 4 1 - | 2 3 7 - | 1 2 6 - | 5 - - - ‖

此练习曲为排比式换把，从上到下左手为同一指法。

练习三 萍聚

1= D 4/4

孙正明 曲

练习四 小鸭子

1= D 2/4

潘振声 曲
张云俏 改编

中速 稍快

注意：乐曲中大附点的时值。

第十五天 相位音位

以D调为例，D调空弦音为 $\underset{\cdot\cdot}{5}$ 1 $\underset{\cdot}{2}$ $\underset{\cdot}{5}$，因此相位的四弦一相则为 #$\underset{\cdot\cdot}{5}$，二相为 $\underset{\cdot\cdot}{6}$，以此类推。

D调相位音位图

弦序	四	三	二	一	
空弦	$\underset{\cdot\cdot}{5}$	$\underset{\cdot}{1}$	$\underset{\cdot}{2}$	5	
1相					
2相	$\underset{\cdot\cdot}{6}$	$\underset{\cdot}{2}$	$\underset{\cdot}{3}$	6	
3相			$\underset{\cdot}{4}$		0把位
4相	$\underset{\cdot\cdot}{7}$	3		7	
5相	$\underset{\cdot}{1}$	4	$\underset{\cdot}{5}$	1	
6相					

练习一 相位音位练习

1= D $\frac{2}{4}$

（乐谱）

（1）注意音下方的低音点。

（2）注意弦序、指法。

（3）注意反复。

（4）大指位置不要超过琴背的最高处。

练习二 1=D相位模进练习

1= D 2/4

5 6 7 5 6 7 1 6 | 7 1 2 7 1 2 3 1 | 2 3 4 2 3 4 5 3 | 4 5 6 4 5 6 7 5 |

6 7 1 6 7 1 2 7 | 1 2 3 1 2 3 4 2 | 3 4 5 3 4 5 6 4 | 5 — |

6 5 4 3 5 4 3 2 | 4 3 2 1 3 2 1 7 | 2 1 7 6 1 7 6 5 | 7 6 5 4 6 5 4 3 |

5 4 3 2 4 3 2 1 | 3 2 1 7 2 1 7 6 | 5 — ‖

（1）注意弦序、指法符号。
（2）0为相位符号。

练习三 爬梯

1= D 2/4

1 2 3 4 | 5 5 | 6 4 1 6 | 5 5 | 5 6 5 4 | 3 1 |

2 5 4 3 | 2 2 | 1 2 3 4 | 5 5 | 6 4 1 6 | 5 5 |

5 1 5 | 3 5 3 | 1. 2 5 6 7 | 1 1 :‖ 2. 2 5 6 7 | 1 — ‖

渐慢

（1）指法规则：一拍一个音时用弹，一拍两个音一般用弹挑。注意右手弹挑顺序。
（2）注意空弦音左手位置，大指位置保持。

第十六天 从相位到下把位换把练习

练习一 相位到下把位七声音阶练习

1= D 4/4

①
5 5 6 6 7 7 1 1 | 2 2 3 3 4 4 5 5 | 6 6 7 7 1 1 2 2 | 3 3 4 4 5 5 6 6 |
(X) 0 Ⅰ 三 ‖ 一 Ⅱ

7 7 1 1 2 2 3 3 | 4 4 5 5 6 6 7 7 | 1 1 7 7 6 6 5 5 | 4 4 3 3 2 2 1 1 |
Ⅲ Ⅳ Ⅲ

7 7 6 6 5 5 4 4 | 3 3 2 2 1 1 7 7 | 6 6 5 5 4 4 3 3 | 2 2 1 1 7 7 6 6 |
Ⅱ Ⅰ ‖ 三 X 0

②
5 5 6 6 7 7 1 1 | 2 2 3 3 4 4 5 5 | 6 6 7 7 1 1 2 2 | 3 3 4 4 5 5 6 6 |
(X) 0 三 ‖ 一 Ⅰ Ⅱ

7 7 1 1 2 2 3 3 | 4 4 5 5 6 6 7 7 | 1 1 7 7 6 6 5 5 | 4 4 3 3 2 2 1 1 |
Ⅲ Ⅳ Ⅲ

7 7 6 6 5 5 4 4 | 3 3 2 2 1 1 7 7 | 6 6 5 5 4 4 3 3 | 2 2 1 1 7 7 6 6 |
Ⅱ Ⅰ 0 ‖ 三 X

③
5 5 6 6 7 7 1 1 | 2 2 3 3 4 4 5 5 | 6 6 7 7 1 1 2 2 | 3 3 4 4 5 5 6 6 |
(X) 0 Ⅰ Ⅱ 三 ‖ 一

7 7 1 1 2 2 3 3 | 4 4 5 5 6 6 7 7 | 1 1 7 7 6 6 5 5 | 4 4 3 3 2 2 1 1 |
Ⅲ Ⅳ Ⅲ

7 7 6 6 5 5 4 4 | 3 3 2 2 1 1 7 7 | 6 6 5 5 4 4 3 3 | 2 2 1 1 7 7 6 6 |
Ⅱ ‖ 三 X Ⅰ 0

④

5 5 6 6 7 7 1 1 | 2 2 3 3 4 4 5 5 | 6 6 7 7 1 1 2 2 | 3 3 4 4 5 5 6 6 |
(X)　　　　　Ⅰ　　　　　三　　Ⅱ　　　　　Ⅲ

7 7 1 1 2 2 3 3 | 4 4 5 5 6 6 7 7 | 1 1 7 7 6 6 5 5 | 4 4 3 3 2 2 1 1 |
一　　　　　Ⅳ

7 7 6 6 5 5 4 4 | 3 3 2 2 1 1 7 7 | 6 6 5 5 4 4 3 3 | 2 2 1 1 7 7 6 6 | 5 - - - ‖
Ⅱ　　　　　Ⅰ　　　　　0　　　三　X

（1）本练习曲为4种左手指序，可先选一种反复练习，熟练之后再练第二种指序。最后要求4种指序连贯完成。0为相位符号。

（2）注意左手指序，换把时注意右手指法，弹挑顺序不能乱。

练习二 相位到下把位五声音阶练习

1= D 2/4

5 6 1 2 | 6 1 2 3 | 1 2 3 5 | 2 3 5 6 | 3 5 6 1 | 5 6 1 2 | 6 1 2 3 |
(X) 0　　　Ⅰ　　　三　X　三　X　三　Ⅱ　　三　一　Ⅱ　一

1 2 3 5 | 2 3 5 6 | 3 5 6 1 | 5 6 1 2 | 6 1 2 3 | 1 2 3 5 | 5 3 2 1 |
Ⅱ　一　　Ⅱ　　Ⅱ　　Ⅲ

3 2 1 6 | 2 1 6 5 | 1 6 5 3 | 6 5 3 2 | 5 3 2 1 | 3 2 1 6 |
Ⅱ　　　Ⅱ　　一　　Ⅰ

2 1 6 5 | 1 6 5 3 | 6 5 3 2 | 5 3 2 1 | 3 2 1 6 | 2 1 6 5 | 5 - ‖
一　　三　Ⅱ　三　X　三　X　三　　　0　　(X) (X)

练习三 种太阳

王赴戎、徐沛东 曲

第十七天 扫弦、拂弦练习

1. 扫弦的基本动作

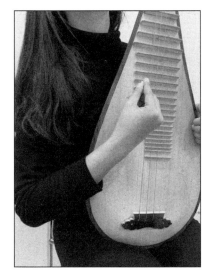

凤眼：大指与食指相对，
大指为食指支撑。

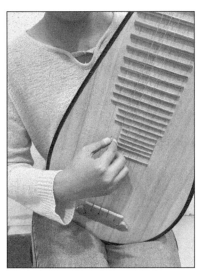

小臂挥动，由四弦到一弦，
扫四弦得一声。

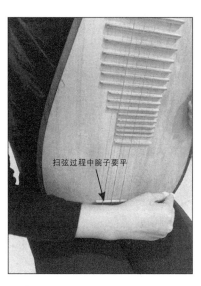

扫弦过程中，腕子要平。

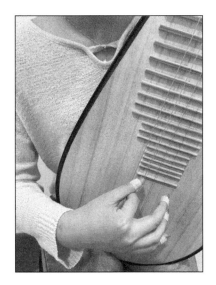

错误弹法：腕子勾弦或吃弦过深容易把手指卡在弦中。

2. 扫弦的三个度

（1）角度：与琴弦30度角左右。

（2）力度：未触弦先发力，扫到弦上大部分为惯性，不要在弦上用力推弦，力度大小由文曲或武曲决定；文曲不能软而无力，要适度少发力；武曲不能燥，要强而有控制。

（3）速度：又短又快，弹四弦，得一声。

3. 小扫

小扫为三根弦，一般为二、三、四弦，个别为一、二、三弦。当小扫二、三、四弦时，需把一弦虚按，避免一弦发声。

练习一 扫弦练习

1= D 2/4

（1）扫弦符号为 ⅜，右手从四弦到一弦快速扫过四根弦或三根弦（小扫 ⅜）得一声。

（2）注意扫弦的角度，不要吃弦过深，扫弦要用小臂发力。

（3）扫、四点轮、挑、弹"⅜ ⋮ ╱ ╲"为常用组合指法。

练习二 保卫黄河

冼星海　曲
张云俏 配指法

1= D 2/4

（1）扫弦仔细看四根弦是否为空弦。很多扫弦都会按二到四根弦，少部分乐曲中扫弦会按一根弦。

（2）本曲部分扫弦为简写或未标记弦序符号，可根据音或弦序提醒找到音位。

练习三 拂弦练习

1= D 2/4

```
＊  ＊  ／  ＼ ｜ ＊  ＊  ／  ＼ ｜              ｜ 四           ｜           ｜
5  5  2  2 ｜ 2  5  4  5 ｜ 6  6  3  6 ｜ i  6  3  5 ｜ 4  2  4  6 ｜ 5  5  i  6 ｜
2        2             Ⅱ
.        .
1        1
.        .
5        5

4  6  5  5 ｜ 2  5  4  2 ｜ 3  3  3  3 ｜ 5  5  6  i ｜ 5  5  5  5 ｜ 5  5  3  3 ｜
                          Ⅰ                Ⅱ

5  3  2  5 ｜ 5  2  1  6 ｜ 1  1  2  1 ｜ 6  6  6  1 ｜ 2  5  3  2 ｜ ＼ ／ ＼ ／
Ⅰ                                                              1  1  1  1 ‖
```

（1）拂的符号为"＊"，方向和扫相反，为大指由一弦向四弦快速划过，得一声。

（2）手型似"凤眼"。

练习四 拂扫练习

1= D 4/4

```
＊   ／ ＼ ＼ ｜ ＊   ／ ＼ ＼ ｜ ＊   ／ ＼ ＼ ｜ ＼ ＊ ／ ＼ ＊     ∨
2 .   3 2 1 ｜ 5 .   3 5 6 ｜ 3 .   5 3 2 ｜ 1 6 1 2 3   — ｜
Ⅰ              Ⅱ    ｜             ｜
(三)
(X)

＊   ／ ＼ ＼ ｜ ＊   ／ ＼ ＼ ｜ ＊ ＊ ／ ＼ ／ ＼ ＊
3 .   1 2 3 ｜ 5 .   6 5 3 ｜ 2 5  3 2 1 6 1 ‖
            Ⅱ                        1
                                    (三)
                                    (X)
```

练习五 扫、拂夹弹练习

1= D 1/4

```
＊ ／ ＼ ／ ｜ ＊ ／ ＼ ／ ｜       ｜       ｜       ｜       ｜       ｜       ｜       ｜       ｜ ＊
4 4 5 5 ｜ 4 4 5 5 ｜ 6 6 6 6 ｜ 6 6 i i ｜ 6 6 i i ｜ 2 2 2 2 ｜ i i 2 2 ｜ i i 2 2 ｜ 3 3 3 3 ｜ 3 ｜
2
1
5

＊ ＼ ／ ＼ ｜ ＊ ＼ ／ ＼ ｜       ｜       ｜       ｜       ｜       ｜       ｜       ｜       ｜
3 3 2 2 ｜ 3 3 2 2 ｜ i i i i ｜ 2 2 i i ｜ 2 2 i i ｜ 6 6 6 6 ｜ i i 6 6 ｜ i i 6 6 ｜ 5 5 5 5 ｜ 5 ｜
2
1
5

＼ ＊ ＊ ／ ｜              ｜       ｜       ｜       ｜       ｜       ｜       ｜       ｜       ｜ ＊
6 6 5 5 ｜ 6 6 5 5 ｜ 3 3 3 3 ｜ 5 5 3 3 ｜ 5 5 3 3 ｜ 2 2 2 2 ｜ 3 3 2 2 ｜ 3 3 2 2 ｜ 1 1 1 1 ｜ 1 ‖
2 2
1 1
5 5
```

第十八天 揉弦练习

1.揉弦符号为 ◆，写在音符下方，例 5 。
2.揉弦为左手技巧。运用揉音可使声音更为柔和，有律动感，音色感觉像小小的水波荡漾。揉弦分为大揉、小揉。
3.揉弦应为手腕发力，手指保持立指，使余音发出有高低韵律的波动。

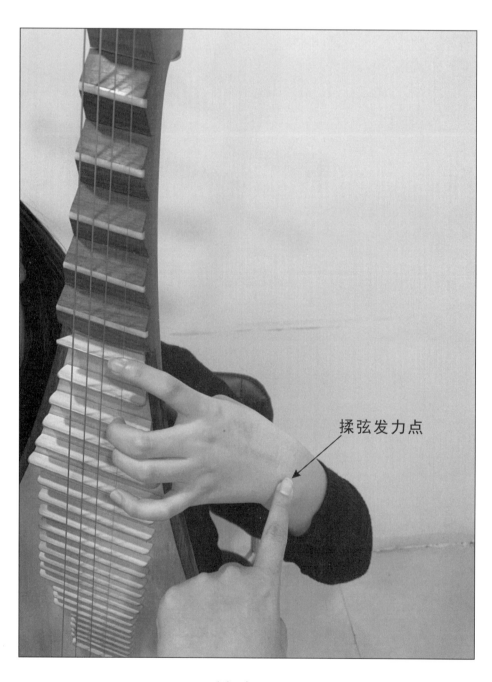

揉弦发力点

揉弦

练习一 一、二弦揉弦练习

张云俏 曲

1= D 3/4

```
6 1 ⌐2  - | 3 5 2  - | 3 5 3  - | 5 6 i  - | 7 6 3  - |
  Ⅱ          ●          ◆         Ⅱ    ◆               Ⅱ

2 3 4  - | 3 2 1 i 2 | 3 2 i 三 7 6 | 2 3 5 7 6 ‖
      ◆   (三)Ⅲ  ●     Ⅱ    ●    Ⅱ  一
```

练习二 小白菜

1= D 5/4

```
5   3   3   2  -  | 5  5 3 3 2 1⌐ - | 1  3  2  6  - |
Ⅰ           ◆                ◆                  ◆

2  1  7 6 5⌐ - | 6  6  5⌐ - - | 6 2 1 6 5⌐ - - ‖
       ● ● ◆        ◆  ◆  ◆          ◆      ◆
```

练习三 妈妈娘你好糊涂（片段）

东北民歌

1= D 4/4

```
6· i 6 5  3·⌐ 5 | 6· i 6 5  3⌐ - | 3 i 6  5 | 四5 1  2  3  - |
Ⅱ          ◆                  ◆                    Ⅰ

3· 2 3 5 6 i 6 5 | 3 3 5 3 2  1 | 1· 2 3 5 2 3 7 | 6·⌐ 5 6  - |
          Ⅱ              Ⅰ                ◆          ◆

1 6  1 2  3 5  3 2 | 1· 2  3 5  2  7 | 6·⌐  5  6  - ‖
    ◆                      ◆      ◆       ◆
```

第十九天 快速弹挑与移指换把练习

1. 快速弹挑是琵琶乐曲中常用技巧，主要练习右手弹挑与左手按音的配合。左手要求按音力度、速度、耐力，右手弹挑要平均。

2. **移指换把**：左手指法在有规律的练习中，从上把位到下把位或从下把位到上把位换音中用同一种指法，而不用原来练熟的固定按音指法。

练习一 无名指与小指练习

张云俏 曲

1= D 3/4

```
1 5 3 5 1 5 3 5 1 2 3 1 | 2 6 4 6 2 6 4 6 2 3 4 2 | 3 7 5 7 3 7 5 7 3 4 5 3

4 1 6 1 4 1 6 1 4 5 6 4 | 5 2 7 2 5 2 7 2 5 6 7 5 | 6 3 1 3 6 3 1 3 6 7 1 6

7 4 3 4 7 4 3 4 7 1 2 7 | 1 3 2 7 1 3 2 7 1 4 3 2 | 7 2 1 6 7 2 1 6 7 3 2 1

6 1 7 5 6 1 7 5 6 2 1 7 | 5 7 6 4 5 7 6 4 5 1 7 6 | 4 6 5 3 4 6 5 3 4 7 6 5

3 5 4 2 3 5 4 2 3 6 5 4 | 2 4 3 1 2 4 3 1 2 5 4 3 | 1 0 0 0 ‖
```

练习二 快速弹挑

1= D 4/4

```
2 2 3 3 4 4 5 5 | 5 4 3 4 3 2 3 4 2 2 | 3 3 4 4 5 5 6 6

6 5 4 5 4 3 4 3 4 5 3 3 | 4 4 5 5 6 6 7 7 | 7 6 5 6 5 4 5 4 5 6 4 4
```

5 5 6 6 7 7 1 1 | 1 7 6 7 6 5 6 5 6 7 5 5 | 6 6 7 7 1 1 2 2

2 1 7 1 7 6 7 6 7 1 6 6 | 7 7 1 1 2 2 3 3 | 3 2 1 2 1 7 1 7 1 2 7 7

1 1 2 2 3 3 4 4 | 4 3 2 3 2 1 2 1 2 3 1 1 | 2 2 3 3 4 4 5 5 | 5 4 3 4 3 2 3 2 3 4 2 2

3 3 4 4 5 5 6 6 | 6 5 4 5 4 3 4 3 4 5 3 3 | 4 4 5 5 6 6 7 7

7 6 5 6 5 4 5 4 5 6 4 4 | 5 5 6 6 7 7 i i | i 7 6 7 6 5 6 5 6 7 5 5

6 6 7 7 i i 2̇ 2̇ | 2̇ 1 7 i 7 6 7 6 7 i 6 6 | 7 7 i i 2̇ 2̇ 3̇ 3̇

3̇ 2̇ 1 2̇ 1 7 1 7 1 2̇ 7 7 | 3̇ 2̇ 1 2̇ 1 7 2̇ 7 1 2̇ 7 7 | 2̇ 1 7 1 7 6 1 6 7 1 6 6

i 7 6 7 6 5 7 5 6 7 5 5 | 7 6 5 6 5 4 6 4 5 6 4 4 | 6 5 4 5 4 3 5 3 4 5 3 3

5 4 3 4 3 2 4 2 3 4 2 2 | 4 3 2 3 2 1 3 1 2 3 1 1 | 3 2 1 2 1 7 2 7 1 2 7 7

2 1 7 1 7 6 1 6 7 1 6 6 | i 7 6 7 6 5 7 5 6 7 5 5 | 7 6 5 6 5 4 6 4 5 6 4 4

6 5 4 5 4 3 5 3 4 5 3 3 | 5 4 3 4 3 2 4 2 3 4 2 2 | 1̇ – – – ‖
(三)

（1）注意按音准确。

（2）注意指法。

（3）左右手配合一定要由慢到快练习。

（4）最好使用节拍器练习。

练习三 紫竹调

1= D 2/4

江苏民歌

$$\widehat{6}\ 5\ 6\ \dot{1}\ \dot{2}\ \dot{1}\ 7 \mid \overline{6\ 7\ 6\ 5}\ \overline{3\ 2\ 3\ 5} \mid 6\ 3\ 6\ 0 \parallel: 6\cdot\ \dot{1}\ 5\ 3 \mid 6\cdot\ \dot{1}\ 5\ \overline{3} \mid$$

$$2\cdot\ 3\ 2\ \widehat{1\ 6}\ 5 \mid \overline{1}\cdot\ \overline{1\ 2} \mid \overline{3}\ \dot{1}\ \dot{1}\ 6\ 5 \mid 3\ \overline{3\ 5}\ \overline{6\ 5\ 6\ \dot{1}} \mid 5\cdot\ \overline{5\ 6} \mid 3\ \overline{3\ 5}\ \overline{6\ 5\ 6\ \dot{1}} \mid$$

$$5\cdot\ \overline{5\ 6} \mid \dot{1}\ 6\ 5\ \overline{3\ 5\ 6\ \dot{1}} \mid 5\ -\ \mid \overline{5\ 6\ 5}\ \overline{5\ 6\ \dot{1}\ 7} \mid \overline{6\ 7\ 6\ 5}\ \overline{3\ 1\ 2\ 3} \mid$$

$$\overline{5\ 6\ 5\ 2}\ \overline{3\ 2\ 3\ 5} \mid \overline{1}\cdot\ 6 \mid 1\ 1\ 6\ \overline{5\ 6\ 5\ 3} \mid 2\ 3\ 2\ 1\ 2\cdot\ 5 \mid 3\cdot\ 5\ 5\ 6 \mid$$

$$1\cdot\ 2\ 7\ 6\ 5 \mid 6\cdot\ 5\ \overline{6\ 5\ 6\ 7} \mid \overline{1\ 2\ 1\ 6}\ \overline{5\ 6\ 5\ 3} \mid 2\ 3\ 2\ 1\ 2\ 1\ 2\ 5 \mid \overset{1.}{\overline{3\ 5\ \dot{1}\ 6}\ \overline{5\ 3\ 2}} \mid$$

$$1\cdot\ 2\ 7\ 6\ 5 \mid 6\ -\ :\parallel \overset{2.}{\overline{3\ 5\ 5}\ \overline{5\ 6}} \mid \overline{\dot{1}\cdot\ 2}\ \overline{7\ 6\ 5\ 3} \mid 6\ -\ \parallel$$

第二十天 摭分与摇指练习

1. 摭分

（1）摭：符号为"（）"，大指勾"（"（向内）里弦，食指抹"）"（向内）外弦，两指同时触弦，发一声为摭。

（2）分：符号为"八"，大指挑"丿"（向外）里弦，食指弹"丶"（向外）外弦，两指同时触弦，发一声为分。

（3）摭分为常用组合指法，注意上下两音的音位。

例：（）八　①**5**为一弦，用食指抹，**5**为空四弦，用大指勾。

②**3**为一弦，用食指弹，**1**为空三弦，用大指挑。

③注意摭分不一定只按一根弦，大部分情况下需同时按双弦。

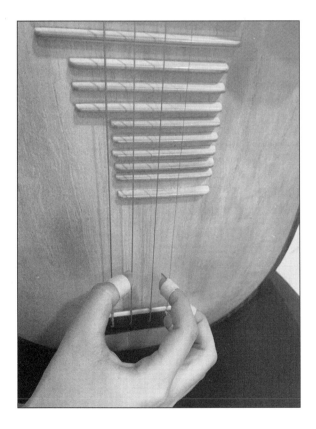

摭

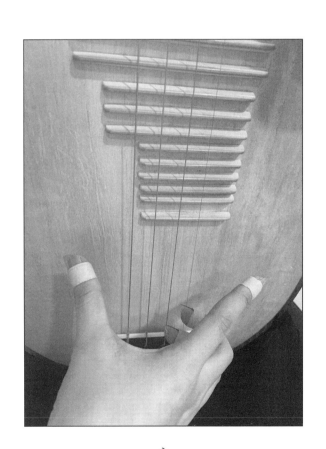

分

练习一 金蛇狂舞
（片段）

1= D 2/4

聂 耳 曲
张云俏 指法

2.摇指（ℓ）

　　摇指是利用义甲的侧面触弦，来回摇动，发出连续的声音。一般食指、中指、无名指、大指都可使用摇指指法，用于不同的音乐情绪。

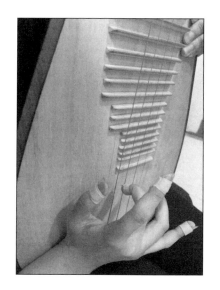

中指摇指

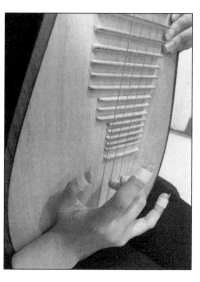

无名指摇指

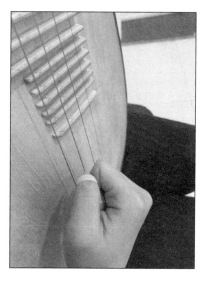

大指摇指

<h2 style="text-align:center">练习二　摇指练习</h2>

1= D 2/4

（1）可反复练习，第一遍用食指摇，第二遍用中指摇，第三遍用无名指摇，第四遍用大指摇。

（2）注意手指保持动作，腕子放松。如果加左手不能控制好右手摇指，可多练习前两句空弦音。

练习三 小燕子

王云阶 曲

1= D 4/4

小行板

（乐谱）

练习四 茉莉花

江苏民歌

1= D 4/4

中速、亲切地

（乐谱）

摇指符号下的"1"为用食指摇。如"ℓ2------"是用中指摇，以此类推。

046

第二十一天 弹剔练习

1. 剔为右手中指指法。记谱符号为"⌇"和"⌐"。

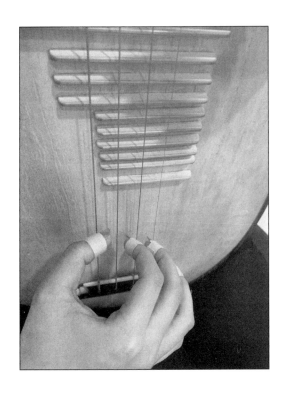

剔：中指向内

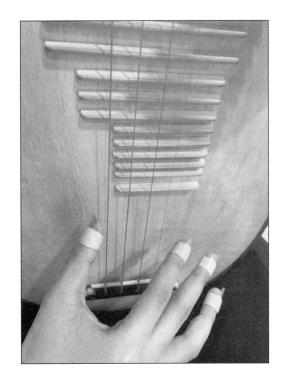

剔：中指向外

2. 右手三根手指有自己的单独指法。

　　食指向外为弹，中指向外剔，大指向外为挑，三手指同时向外弹三根弦，得一和声，多为一二四弦组合。

　　食指向内为抹，中指向内为剔，大指向内为勾，三手指同时向内弹三根弦，得一声，多为一二四弦组合。

指序 方向	大指	食指	中指	组合	
向外	⁄ 挑	⟍ 弹	⌇ 剔	⋏ 分	⋏ 分剔
向内	(勾) 抹	⌐ 剔	() 摭	()⌐ 摭剔

练习一 挑、弹、剔练习

1= D $\frac{2}{4}$

张云俏 曲

练习二 幸福歌

1= D $\frac{2}{4}$

湖 北 民 歌
张云俏 编指法

```
‿    ﹀   ﹀   ‿
3 55 1 1 | 3  5 | 5 665 | 35 5 1 5 | 35 5 1 5 | 35 5 1 5 | 35 5 1 5 |
     Ⅱ
```

```
‿  ﹀   ﹀                    ﹀
3 5 5 653 | 1  - :‖ 2 1 1 1 2 | 1 5 5 5 1 | 1 2 2 2 1 | 5 1 2 1 | 1 - ‖
        (三)          Ⅲ                      ‖
```

（1）注意右手的弹挑顺序。

（2）换把要连贯。

练习三 十面埋伏（片段）

古 曲

1= D 2/4

```
4 4 2 2 | 5 5 4 4 | 2 2 5 5 | 6 6 5 5 | 2 2 5 5 | 6 6 1 1 |
2 2 2 2            Ⅱ              Ⅰ    Ⅱ              Ⅲ
5 5 5 5
(匚)(X)
```

```
2 2 1 1 | 2 2 1 1 | 7 7 6 6 | 7 7 6 6 | 2 2 2 2 | 3 3 2 2 |
                        Ⅱ              Ⅲ
```

```
3 3 2 2 | 1 1 1 2 2 | 1 1 7 7 | 5 5 6 6 | 1 1 2 2 | 1 1 6 6 |
                        Ⅱ              Ⅲ              Ⅱ
```

```
5 5 4 4 | 3 3 2 2 | 1 1 2 2 | 1 1 2 2 | 1  0 ‖
   Ⅰ                                    2
                                        1
                                        5
                                       (匚)(三)(X)
```

（1）一弦弦律为中指内外弹剔。

（2）二弦、四弦空弦分别为食指弹、抹（＼（））与大指挑、勾（╱（））。

（3）三根弦要同时发声，得一声，不要分出先后。

第二十二天 打音、带起、绰、注练习

1. 打音：记谱符号为"↓"左手指法，将左手指打在音位上得音。例 2̱ 3̱，3̱为打音，右手不弹弦。

2. 带起：记谱符号为"'"左手指法，左手勾弦得音。例 2̱ 2̱ 2̱，为带起，右手不弹弦。

3. 绰、注：记谱符号为"⌒"，左手指法，按弦弹音后，左手从上往下（绰）或从下向上（注）抹弦，得余音。例 2̱ 3̱，弹"2"，利用2的余音，左手划到3发音，右手不弹弦。

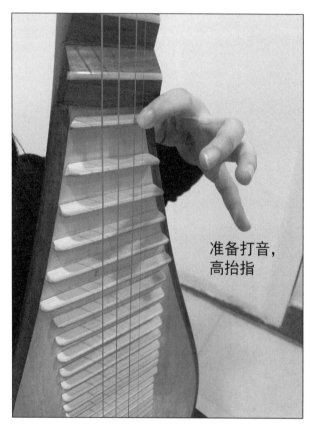

准备打音，
高抬指

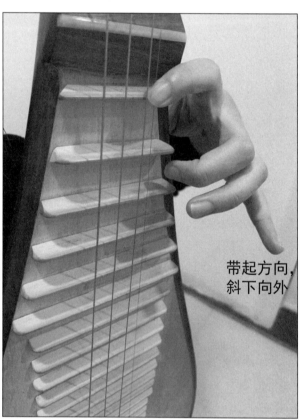

带起方向，
斜下向外

打音　　　　　　　　带起

练习一 打音与指距练习

张云俏 曲

1= D 2/4

（乐谱）

（1）打音左手要高抬，快落，立指。

（2）♯为丼号，在原位音基础上向下一个品。例♯5，读升5，在5音位置向下找一品，即一弦，二把位，七品。

（3）♯（升）♭（降）号出现时，在一小节内有效。例5♯555从第二音起♯5都为升5，当♮（还原记号）出现，升高或降低音恢复原音。

练习二 带起练习

1= D 2/4

张云俏 曲

（乐谱）

（1）带起什么音，左手就按住什么音。

（2）注意打音、带起的节奏。

练习三 连续带起、绰的练习

1= D 4/4

张云俏 曲

（乐谱）

（1）本练习曲每小节前两拍为分解和弦，所用和弦均为乐曲中常用和弦，需背下来，并记住左手指法。

（2）前8小节第三拍连续带起，形成颤音，为带起二度。第9~17小节连续带起为三度，用一指和三指。*tr* 为颤音符号。

（3）本曲为移指换把，注意左手指法。

第二十三天　推拉弦练习

1. **推拉弦**：记谱符号为"⌒"或"↗"、"↘"，是通过推或拉弦改变原位音上的音高。

2. **上滑音、下滑音**：3♪为上滑音，右手先弹音，左手后拉或推弦，发出一个由低到高的音；↘3为下滑音，左手先推或拉弦，改变音高，右手后弹音，发出一个由高到低的音。

3. **固定音推拉弦**：如 3̂532，推拉弦符号括上得到"353"三个音，手指按在"3"上，高音5是由3推或拉出来的，固定音高需注意推拉的音准。

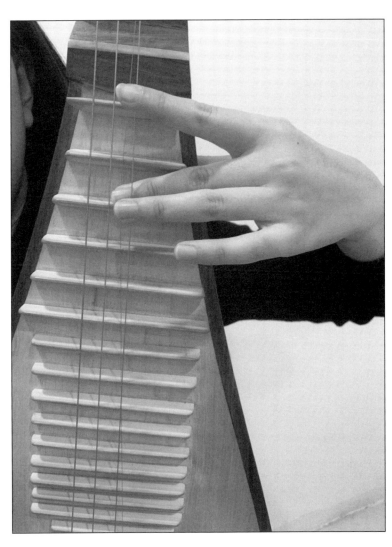

推拉弦

练习一 上滑音、下滑音练习

小看戏

东 北 民 歌
张云俏 编谱

1= D 2/4

（1）推拉弦一定要弹完再推拉或推拉完再弹，不要一边弹一边推拉。

（2）推拉弦要用手腕带动手指，手指保持立指，利用余音发出推拉弦音色。

练习二 固定音高推拉弦

阳春白雪（片段）

1= D（定弦 5̣ 1̣ 2 5̣）

古 曲

【一】飞花点翠

这首乐曲主要是推拉弦的运用，推拉弦要求节奏准确、音准、韵味符合乐曲要求。

注：（1）先按到 3 音位上，向内推到 "5" 音高后弹，得一个从 5→3 的下滑音。

（2）注意挑 "╱" 与四点轮 "╬" 之间的节奏。

（3）先弹 3，然后向内推到 5 的音高，得从 3→5 的上滑音；后半拍从 5→3 下滑，同时弹四点轮。

（4）来回都没有滑音，弹出来的音色尽量向按音靠拢。

（5）从 4 到 5 的搬音，没滑音，第二小节从 5 滑到 4。

（6）从 4 到 5 的搬音，没滑音，第二小节从 5 滑到 4。

（7）弹 3 迅速推到 5，第三个音从 5 弹回到 3，得 5→3 的下滑音，第四个音抬二指，弹一指按的 2。

（8）每拍的第一个音短，所以要马上按四点轮。

第二十四天　泛音

1. 泛音是纯音：在弦的1/2、1/4、1/8、1/16处，符号为"○"，例"1̊"。
2. 泛音的三个基本原则：（1）位置品略下；（2）手指轻碰泛音位，平指；（3）弹完立刻弹起。
3. 泛音1=D音位表。

D调泛音音位表

弦序	四	三	二	一	
空弦					
1 相					
2 相	5̈	1̈	2̈	5̈	0相位
3 相	2̇	5̇	6̇	2̈	
4 相	7	3̇	#4̇	7̇	
5 相	5	1	2	5	
6 相					
1 品	2	5	6	2̇	1把位（Ⅰ）
2 品					
3 品	7	3̇	#4̇	7̇	
4 品					
5 品					
6 品	5̣	1	2	5	2把位（Ⅱ）
7 品					
8 品					
9 品					
10 品	7	3̇	#4̇	7̇	3把位（Ⅲ）
11 品					
12 品					
13 品	2	5	6	2̇	
14 品					
15 品					
16 品					
17 品					
18 品	5	1̇	2̇	5̇	4把位（Ⅳ）
19 品					
20 品					
21 品					
22 品	7	3̇	#4̇	7̇	
23 品					
24 品					
25 品	2̈ / 5̈	5̈ / 1̈	6̈ / 2̈	2̈ / 5̈	

练习一 欢乐的日子（片段）

1= D $\frac{4}{4}$

马圣龙 曲

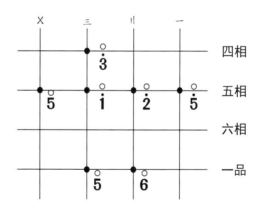

（1）音上方的"○"为泛音符号。

（2）泛音以六品分开，上下方有两组相同泛音。此曲可用上方组与空一弦配合。

（3）注意右手弹挑顺序。

（4）泛音音位表：

练习二 阳春白雪（片段）

<div align="right">古 曲</div>

1= D

【六】魁星踢斗

（乐谱：琵琶谱，含工尺符号与指法标记）

空一弦为伴奏音，需分句练习，泛音音位要准确，按音要按实。

第二十五天　C调音阶与练习

1. C调：**1**=C，把C当**1**。我们之前练习的都是**1**=D，也就是以D为**1**。本日以C为**1**，所以所有的音位都发生变化。

2. C调音位表：

C调音位表

弦序	四	三	二	一	把位
空弦	6̣	2̣	3̣	6	
1 相			4̣		
2 相	7̤	3̣		7	
3 相	1̣	4̣	5̣	1	0 相位
4 相					
5 相	2̣	5̣	6̣	2	
6 相					
1 品	3̣	6̣	7̣	3	
2 品	4		1	4	
3 品		7̣			1 把位（Ⅰ）
4 品	5	1	2	5	
5 品					
6 品	6	2	3	6	
7 品			4		
8 品	7	3		7	2 把位（Ⅱ）
9 品	1	4	5	1̇	
10 品					
11 品	2	5	6	2̇	
12 品					
13 品	3	6	7	3̇	
14 品	4		1̇	4̇	3 把位（Ⅲ）
15 品		7			
16 品	1̇		2̇	5̇	
17 品					
18 品		2̇	3̇	6̇	
19 品			4̇		
20 品				7̇	4 把位（Ⅳ）
21 品		5̇		1̈	
22 品					
23 品			6̇	2̈	
24 品					

练习一 C调音阶练习

1= C （6 2 3 6） 2/4

6 6 7 7 ｜1 1 2 2 ｜3 3 4 4 ｜5 5 6 6 ｜7 7 1 1 ｜2 2 3 3 ｜4 4 5 5 ‖

6 6 7 7 ｜1 1 2 2 ｜3 3 4 4 ｜5 5 4 4 ｜3 3 2 2 ｜1 1 7 7 ｜6 6 5 5 ‖

4 4 3 3 ｜2 2 1 1 ｜7 7 6 6 ｜5 5 4 4 ｜3 3 2 2 ｜1 1 7 7 ｜6 6 6 6 ‖

（1）注意左手按音指。
（2）从低音到高音、从高音返回低音为两种指法。注意弦序符号和指法符号。

练习二 最浪漫的事

李正帆 曲

1= C 4/4

0 0 0 5 5 6 ｜1 1 1 1 6 3 ｜3 — 0 5 6 ｜1 1 1 1 3 5 ｜

相位

5 — — 0 5 ｜6 5 6 5 6 5 2 3 ｜3 2 1 1 0 1 1 6 ｜1 1 6 1 3 2 ｜

2 — — — ｜6 5 5 3 7 5 6 1 ｜1 1 1 1 1 6 2 ｜2 3 3 5 6 1 ｜

5 3 2 1 6 6 ｜1 2 1 1 — — ｜6 5 6 3 2 5 6 1 ｜6 6 5 6 5 3 5 ‖

5 - 0 5 6 i | 6 6 5 6 5 6 1 | 1 - 0 1 2 3 | 2 2 2 1 2 1 6 3

3 2 2 0 5 6 3 | 5 5 3 5 3 3 | 6 5 6 5 3 5 5 6 i | 6 6 5 6 5 3 5

5 - 0 5 6 i | 6 6 5 6 5 6 1 | 1 - 0 1 2 3 | 4 4 5 6 6 5 6

6 i 6 6 6 i 6 5 | 5 - 5 1 6 5 | 5 - 5 6 i·3 | 2 3 2 1 - - ‖

（1）同音连线把连上的音时值相加，弹一个音。例：3 3 5，"3"弹一拍半，时值等同于3·5。

（2）5 6 i 是三连音，三个音弹两个音的时值，5 6 i 弹一拍。

第二十六天　F调音阶与练习

1. F调：**1**=F，以F为"**1**"。也就是C调中的"**4**"作F调的"**1**"。

2. F调音位表。

F调音位表

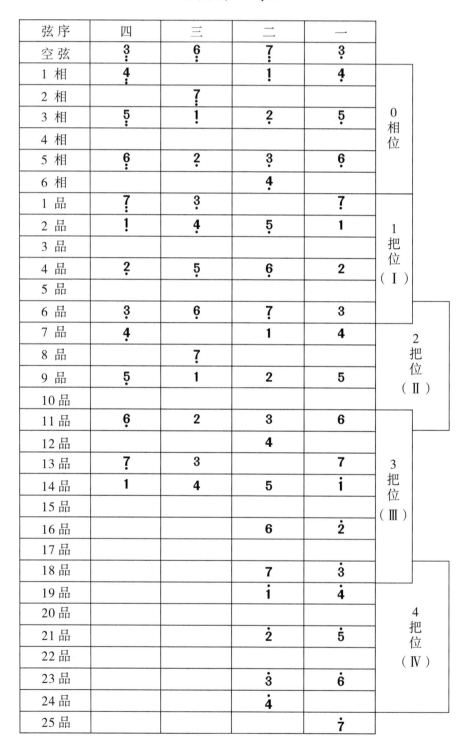

弦序	四	三	二	一	把位
空弦	3̣̣	6̣̣	7̣	3̣	0相位
1 相	4̣		1̣	4̣	0相位
2 相		7̣			0相位
3 相	5̣	1̣	2̣	5̣	0相位
4 相					0相位
5 相	6̣	2̣	3̣	6	0相位
6 相			4		0相位
1 品	7̣	3̣		7	1把位（Ⅰ）
2 品	1̣	4̣	5̣	1	1把位（Ⅰ）
3 品					1把位（Ⅰ）
4 品	2̣	5̣	6̣	2	1把位（Ⅰ）
5 品					1把位（Ⅰ）
6 品	3̣	6̣	7̣	3	2把位（Ⅱ）
7 品	4		1	4	2把位（Ⅱ）
8 品		7̣			2把位（Ⅱ）
9 品	5	1	2	5	2把位（Ⅱ）
10 品					2把位（Ⅱ）
11 品	6	2	3	6	3把位（Ⅲ）
12 品			4		3把位（Ⅲ）
13 品	7	3		7	3把位（Ⅲ）
14 品	1	4	5	1̇	3把位（Ⅲ）
15 品					3把位（Ⅲ）
16 品			6	2̇	3把位（Ⅲ）
17 品					3把位（Ⅲ）
18 品			7	3̇	4把位（Ⅳ）
19 品			1̇	4̇	4把位（Ⅳ）
20 品					4把位（Ⅳ）
21 品			2̇	5̇	4把位（Ⅳ）
22 品					4把位（Ⅳ）
23 品			3̇	6̇	4把位（Ⅳ）
24 品			4̇		4把位（Ⅳ）
25 品				7̇	4把位（Ⅳ）

练习一 F调音阶模进练习

1= F (3̣ 6̣ 7̣ 3) 2/4

6̄ 7̄ 1̄ 2 | 2 1 7̣ 6̣ | 7̣ 1 2̄ 3̄ | 3 2 1 7̣ | 1̄ 2̄ 3̄ 4 | 4 3 2 1 |
X 三 三 X 三 ‖

2̄ 3̄ 4̄ 5 | 5 4 3 2 | 3 4 5̄ 6̄ | 6 5 4 3 | 4 5 6̄ 7̄ | 7 6 5 4 |
三 ‖ 一

5̄ 6̄ 7̄ 1 | 1 7̄ 6̄ 5 | 6̄ 7̄ 1 2 | 2 1 7̣ 6̣ | 7̣ 1 2̄ 3̄ | 3 2 1 7̣ |
‖ 一 三 四

1̄ 2̄ 3̄ 4 | 4 3 2 1 | 2̄ 3̄ 4̄ 5̄ | 5 4 3 2 | 3 4 5 6 | 6 5 4 3 |
四

4 5 6 7 | 7 6 5 4 | 5 6 7 1̇ | 1̇ 7 6 5 | 6 7 1̇ 2̇ | 2̇ 1̇ 7 6 |

7 1̇ 2̇ 3̇ | 3̇ 2̇ 1̇ 7 | 3̇ 2̇ 1̇ 7 | 6 5 4 3 | 2̄ 1 7̄ 6̄ | 5̄ 4 3̄ 2̄ | 1 7̄ 6̄ |
四 四 一 ‖ ‖ 三 X
Ⅱ Ⅰ

练习二 女儿情

许镜清　曲
张云俏 编谱

1= F (3̣ 6̣ 7̣ 3) 4/4

♩=70

5̄ 6̄ | 1̇·　2̄ 3̄ 7̄ 6̄7̄5̄ | 6̄ ≋ － － 1̄ 2̄ | 3̇·　5̄ 6̄1̄ 2̄3̄4̄ |
‖ ‖ ‖ 三 ‖ 一 ‖ Ⅲ
Ⅰ

3̄ － － 3̄ 5̄ | 6̄·　5̄ 6̄ 6̄3̄ | 2̇·　1̄ 2̄3̄ | 5̄·≋ 6̄7̄3̄ 6̄ |
一 ‖ ‖ 三 ‖ 三 ‖

第二十七天　G调音阶与练习

1. G调：以C调"**5**"为"**1**"，也就是以G为"**1**"。

2. G调也可看作D调向下移一个把位。

3. G调音位表。

G调音位表

弦序	四	三	二	一	把位
空弦	$\underset{..}{2}$	$\underset{..}{5}$	$\underset{.}{6}$	$\underset{.}{2}$	
1 相					
2 相	$\underset{..}{3}$	$\underset{..}{6}$	$\underset{.}{7}$	$\underset{.}{3}$	0相位
3 相	$\underset{..}{4}$		$\underset{.}{1}$	$\underset{.}{4}$	
4 相		$\underset{.}{7}$			
5 相	$\underset{.}{5}$	$\underset{.}{1}$	$\underset{.}{2}$	$\underset{.}{5}$	
6 相					
1 品	$\underset{.}{6}$	$\underset{.}{2}$	$\underset{.}{3}$	$\underset{.}{6}$	1把位（Ⅰ）
2 品			$\underset{.}{4}$		
3 品	$\underset{.}{7}$	$\underset{.}{3}$		$\underset{.}{7}$	
4 品	$\underset{.}{1}$	$\underset{.}{4}$	$\underset{.}{5}$	1	
5 品					
6 品	$\underset{.}{2}$	5	6	2	2把位（Ⅱ）
7 品					
8 品	$\underset{.}{3}$	6	7	3	
9 品	$\underset{.}{4}$		1	4	
10 品		7			
11 品	$\underset{.}{5}$	1	2	5	3把位（Ⅲ）
12 品					
13 品	$\underset{.}{6}$	2	3	6	
14 品			4		
15 品	$\underset{.}{7}$	3		7	
16 品		4	5	$\dot{1}$	
17 品					
18 品		5	6	$\dot{2}$	4把位（Ⅳ）
19 品					
20 品			7	$\dot{3}$	
21 品			$\dot{1}$	$\dot{4}$	
22 品					
23 品			$\dot{2}$	$\dot{5}$	
24 品					

练习一 G调音阶练习

1= G （2̣ 5̣ 6̣ 2）$\frac{4}{4}$

练习二 G调音位练习

1= G （2̣ 5̣ 6̣ 2）$\frac{4}{4}$

张云俏 曲

练习三 彩云之南

1= G （2̣ 5̣ 6̣ 2）$\frac{4}{4}$

何沐阳 曲
张云俏 编谱

第二十八天　A调音阶与练习

1. A调：以A为"**1**"，也就是C调中的"**6**"为"**1**"。

2. A调音位表。

A调音位表

弦序	四	三	二	一	把位
空弦	1̤	4̤	5̤	1	
1 相					0 相位
2 相	2̣	5̣	6̣	2̣	
3 相					
4 相	3̣	6̣	7̣	3̣	
5 相	4̣		1̣	4	
6 相		7̣			
1 品	5̣	1	2	5	1 把位（I）
2 品					
3 品	6̣	2	3	6	
4 品			4		
5 品	7̣	3		7	
6 品	1	4	5	1	
7 品					2 把位（II）
8 品	2	5	6	2	
9 品					
10 品	3	6	7	3	
11 品	4		1	4	
12 品		7			3 把位（III）
13 品	5̣	1	2	5	
14 品					
15 品	6̣	2	3	6	
16 品			4		
17 品		3		7	
18 品		4	5	1̇	
19 品					4 把位（IV）
20 品			6	2̇	
21 品					
22 品			7	3̇	
23 品			1̇	4̇	
24 品					

练习一 A调音阶练习

张云俏 曲

1= A （1̇ 4̣ 5̣ 1̣） 2/4

1̇ 2 | 3 4 | 5 6 | 7 1̇ | 2 3 | 4 5 | 6 7 |
(X)　　　　　　　　　　　三　Ⅱ　　　　　　　　Ⅰ

1 2 | 3 4 | 5 6 | 7 1̇ | 1̇ 7 | 6 5 | 4 3 | 2 1 |
Ⅱ

7̣ 6̣ | 5̣ 4̣ | 3̣ 2̣ | 1̣ 7̣ | 6̣ 5̣ | 4̣ 3̣ | 2̣ 1̣ ‖: 1̣ - ‖
Ⅰ　　　　　　　　　三 X　　　　　(X)　0

练习二 三度音程与轮的分解

张云俏 曲

1= A 2/4

5̣ 3̣ 6̣ 4̣ | 7̣ 5̣ 1 6̣ | 2 7̣ 3 1 | 4 2 5 3 | 6 4 7 5 | 1̇ 6 1̇ 6 |

7 5 6 4 | 5 3 4 2 | 3 1 2 7̣ | 1 6̣ 7̣ 5̣ | 6̣ 4̣ 5̣ 3̣ | 5̣ 7̣ 5̣ |

6̣ 1 6̣ | 7̣ 2 7̣ | 1 3 1 | 2 4 2 | 3 5 3 | 4 6 4 |

5 7 5 | 6 1̇ 6 | 6 1̇ 6 | 5 7 5 | 4 6 4 | 3 5 3 |

2 4 2 | 1 3 1 | 7̣ 2 7̣ | 6̣ 1 6̣ | 5̣ 7̣ 5̣ | 5̣ - ‖

069

第二十九天　轮指与挑外弦练习

1. 轮指一弦，大指挑二、三、四弦可以弹出双旋律。轮一弦是一个旋律，大指挑二、三、四弦为一个旋律或伴奏。

2. 挑外弦时注意大指虎口打开，腕子微弯，其他四根手指不要离开一弦，轮指音不要断开。

练习一　赶花会（片段）

叶绪然　曲

练习二 天山之春（片段）

乌斯满江、俞礼纯 曲
王 范 地 改编

练习三 天山之春（片段）

练习四 彝族舞曲（片段）

王惠然 曲

1= C（6̣ 2̣ 3̣ 6）

（乐谱）

练习五 春雨（片段）

朱毅、文博 曲

1= A（1̣ 4̣ 5̣ 1）

（乐谱）

073

第三十天 轮双弦练习

1. 轮双弦：最好用四指轮，即没有大指的轮指。四指轮要注意食指与小指的连接，不加大指可以保证轮指方向一致，音色统一。

2. 轮双弦也可用正常的五指轮，但注意因大指轮指方向与其他四指方向不一致，很容易出现不协和音，所以大指只轮到一弦，不可挑两根弦。

三度音程与双弦四点轮练习

1= D 4/4

（五线谱/简谱图例）

三度音程

（三度音程音阶图例）

（1）三度音程上行音在一弦，下行音在二弦、一弦音一指按音，二弦音二指按音。

（2）三度音程音可以替换D调练习曲，由 1̇/6 按节奏弹至 4̇/2，再由 4̇/2 弹四 1̇/6，完成练习曲。

练习一 彝族舞曲（片段）

1= C （6̣ 2̣ 3̣ 6̣） 2/4

激情地

（简谱乐曲图例）

练习二 彝族舞曲（片段）

练习三 春雨（片段）

1= D（5̣ 1̣ 2̣ 5̣）

流行乐曲

追 梦 人

电视剧《雪山飞狐》片尾曲

罗大佑 曲

荷塘月色

张 超 曲

This is sheet music in numbered musical notation (jianpu) for pipa.

雪落下的声音

电视剧《延禧攻略》片尾曲

陆　虎曲

1=D (5̣ 1 2 5̣) 4/4

(2 3 5̣ 3 2 1 | 2. 6 5 - | 1̇ 7 6 5 6 5 3 2 | ²⌒3 - - 0 3 |

6̣ 5 1̣ 2 - | 5 3 2 3 6̣ - | 0 5̣ 6̣ 1 2 - | 1 - - - |

0 ♯5 5 -) 0 5̣ | 5 3 3 - 0 | 0 2 3 5̣. 5̣ | 6̣ - - 0 | 0 0 0 0 2 |
四
I

3 2 2 2 - 0 | 0 2 3 5̣. 1 | 2 - - 0 | 0 0 0 0 5̣ | 6̣ 5 5 5 - 0 |
II

0 2 3 5̣. 6̣ | 6 6̣ - - | 0 0 0 0 2 | 3 2 2 2 - 0 |
I

0 2 3 5̣ - | 6̣ 2 1 - - | 0 0 0 0 5̣ ‖: 3⌒ 3 3 - - |
35

0 2 3 5̣ - | 5̣ 6̣. 0 0 | 0 0 0 0 2 | 3 2 2 2 - 0 |

0 2 3 5̣. 6̣ | 6 2 2 2 - 0 | 0 0 0 0 5̣ | 6̣ 5 5 5 - - |
II I II

0 2 3 5̣ 5 6̣ | 6 6̣ - 0 2 | 3 2 1. 0 0 2 | 3 2 2 2 - 0 |
I

（乐谱）

凉 凉

电视剧《三生三世十里桃花》片尾曲

谭 旋曲

红 颜 旧

电视剧《琅琊榜》主题曲

赵佳霖 曲

085

梨 花 颂

历史京剧《大唐贵妃》主题曲

杨乃林 曲

爱 的 供 养

电视剧《宫锁心玉》主题曲

谭 旋 曲

女 儿 情

电视剧《西游记》插曲

许镜清 曲

美丽的神话

电影《神话》主题曲

崔浚荣 曲

葬 花 吟

电视剧《红楼梦》插曲

王立平 曲

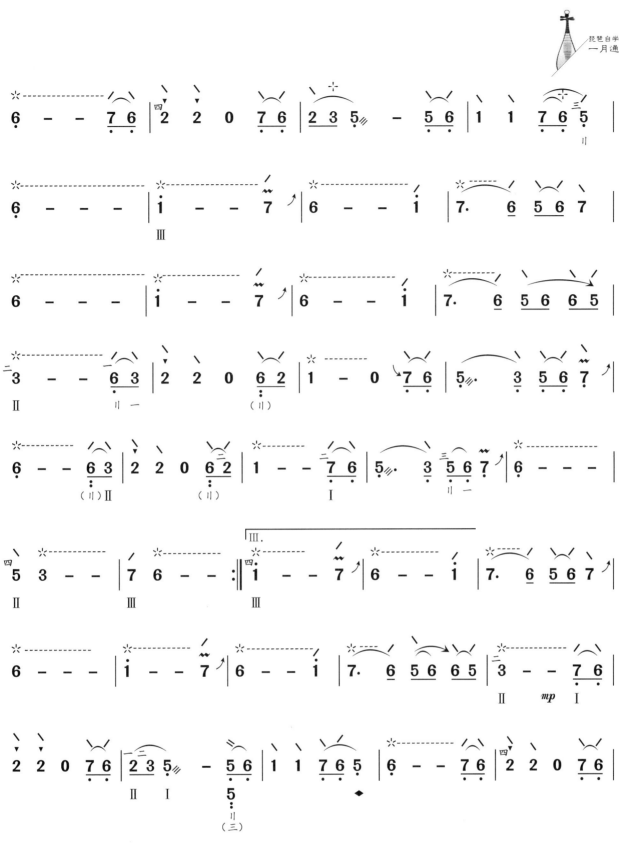

枉 凝 眉

电视剧《红楼梦》主题曲

王立平 曲

一帘幽梦

电影《一帘幽梦》主题曲

刘家昌 曲

1=D (5̣ 1 2 5̣) 2/4

(1̇ 6 5 6 | 1̇ 6 5 6 | 1̇ 6 5 6 | 1̇ 6 5 6) | 1· 2 | 3 5 3 2 |

2 1· | 1̇ 0 | 2· 3 | 7 2 6 | 6 5· | 5 0 | 3· 5 | 6 1 2 3 | 3 2 2 |

2 0 | 7 - | 6 5 5 2 1 | 3 - | 3 0 | 1· 2 | 3 5 3 2 | 2 1· | 1̇ - |

2· 3 | 7 2 6 7 | 6 5· | 5 0 | 3· 5 | 6 1 2 3 | 3 2 2 | 2 0 | 7· 6 |

2 5 7 2 | 2 1 1 | 1̇ 0 | 3· 3 | 3 7 6 5 | 5 6 6 | 6 0 | 2· 3 | 7 2 7 6 |

6 5· | 5 0 | 3· 5 | 6 1 2 3 | 3 2 2 | 2 0 | 7· 6 | 2 5 7 2 | 2 1 |

1̇ 0 | 1· 2 | 3 5 3 2 | 2 1· | 1̇ 0 | 2· 3 | 7 2 6 7 | 6 5· | 5 0 |

3· 5 | 6 1 2 3 | 3 2 2 | 2 0 | 7· 6 | 2 5 7 2 | 2 1 1 | 1̇ - :‖

(1̇ 6 5 6 | 1̇ 6 5 6 | 1̇ 6 5 6 | 1̇ 6 5 6 | 1̇ 6 5 6 | 1̇ 6 5 6 | 1̇ 6 5 6 | 1̇ 6 5 6)‖

琵琶语

电影《一个陌生女人的来信》片头、片尾曲

1=D （5̣ 1̣ 2̣ 5̣） 4/4

林 海 曲

（6̣ 3̣ 1̇ － 0 ｜ 6̣ 2̣ 7 － 0 ｜ 6̣ 3̣ 1̇ － 0 ｜ 6̣ 2̣ 7 － 0 ｜ 6̣ 3̣ 1̇ － 0 ｜

6̣ 2̣ 7 － 0 ｜ 6̣ 3̣ 1̇ － 0 ｜ 6̣ 2̣ 7 － 0） ｜ 6̇. 5̇ 6̇ － ｜

mp

0 0 5 6̇ 7̇ 6̇ 5̇ ｜ 3̇. 2̇ 3̇ － ｜ 0 0 2̇ 3̇ 5̇ 3̇ ｜ 2̇. 3̇ 1̇ － ｜

0 0 7̣ 1̇ 7̇ 5̇ ｜ 6̣ － － － ｜ 6̣ － 3 5 ｜ 6̇. 5̇ 6̇ － ｜ 0 0 5 6̇ 7̇ 6̇ 5̇ ｜

3̇. 2̇ 3̇ － ｜ 0 0 2̇ 3̇ 5̇ 3̇ ｜ 2̇. 3̇ 1̇ － ｜ 0 0 7̣ 1̇ 7̇ 5̇ ｜

6̣ － － － ｜ 6̣ － 3 5 ｜ 6̇. 5̇ 6̇ － ｜ 0 0 5 6̇ 7̇ 6̇ 5̇ ｜ 3̇. 2̇ 3̇ － ｜

0 0 3 5 ｜ 6̇. 5̇ 6̇ － ｜ 0 5̇ 6̇ 7̇ 1̇ 2̇ 5̇ ｜ 2̇. 3̇ 3̇ － ｜

0 5 1̇ 3̇ ｜ 2̇. 3̇ 6̇ － ｜ 2̇. 3̇ 6̇ － ｜ 4̇ 5̇ 6̇ 1̇ 7̇ 6̇ ｜

鸿 雁

电影《东归英雄传》片尾曲

乌拉特民歌

1=G （<u>2</u> <u>5</u> <u>6</u> 2） 4/4

（<u>3 2</u> <u>3 2</u> <u>3 2</u> | 1 - - 4 | <u>5 4</u> <u>5 4</u> <u>5 4</u> 4 | 2 - - - | <u>1 5</u> <u>2 5</u> <u>3</u> <u>6 5</u> |

<u>1 5</u> <u>2 6</u> <u>3</u> <u>6 5</u>） ‖: 3 <u>1 6</u> 5 - | 5 <u>6 1</u> 6 - | 6 <u>5 3</u> <u>1 2</u> <u>5 3</u>

2 2 2 - - | 5 <u>6 1</u> 6 - | <u>2 3</u> <u>1 6</u> 5 - | 3 <u>1 6</u> <u>5 6</u> 3 |

6 - - - :‖ 5 <u>6 1</u> 6 - | <u>2 3</u> <u>1 6</u> 5 - | 3 <u>1 6</u> <u>5 6</u> 3 |

6 - - - | （<u>2 1</u> <u>2 1</u> <u>2·</u> 1 | <u>2 3·</u> 3 - | <u>2 1</u> <u>2 1</u> <u>2·</u> 1 | <u>2 5</u> <u>3 3</u> 3 - |

（向下移一个品演奏）
1=♭A

<u>6</u> <u>6 1</u> <u>2·</u> 3 | <u>5·</u> <u>6</u> <u>6 1·</u> | <u>6 1</u> <u>2 3</u> <u>5·</u> <u>3</u> <u>2 1</u> | 2 - - -） ‖: 3 <u>1 6</u> 5 - |

5 <u>6 1</u> 6 - | 6 <u>5 3</u> <u>1 2</u> <u>5 3</u> | 2 2 2 - - | 5 <u>6 1</u> 6 - |

<u>2 3</u> <u>1 6</u> 5 - | 3 <u>1 6</u> <u>5 6</u> 3 | 6 - - - :‖ 5 <u>6 1</u> 6 - | <u>2 3 5</u> <u>1 6</u> 5 - |

3 <u>1 6</u> <u>5 6</u> 3 | 6 - - - | （<u>3 2</u> <u>3 5</u> <u>3 2</u> | <u>3 2</u> <u>3 6</u> <u>3 2</u> | 3 - - -）‖

097

星 语 心 愿

电影《星愿》主题曲

1=D（5̣ 1̣ 2̣ 5̣）$\frac{4}{4}$

金培达 曲

（3 5 | 6 3 2̇. 1̇ 7̇ 1̇ | 1̇ - - 1̇ 7 | 6. 6̣5 6 3 | 3 - - 3 5 |

6 3 2̇ 1̇ 7̇ 1̇ | 1̇ - - 1̇ 7 | 6. 6̣5 - | 6 - - - | 6 - - -）|

6. 1̇ 7 6 5 6 | 3 - - 6 5 | 6. 1̇ 7̇ 1̇ 7 6 7 | 1̇ - - 1̇ 2̇ | 3̇ 3̇ 3̇ 3̇ 3̇ 2̇ - |

1̇ 7 6 7 5 - | 6 1̇ 7 6 5 | 6 - - 0 | 6 7 1̇ 2̇ 2̇ 7 ‖: 6. 1̇ 7 6 5 6 |

6 3 3 - 6 5 | 6. 1̇ 7̇ 1̇ 7 6 7 | 1̇ - - 1̇ 2̇ | 3̇ 3̇ 3̇ 3̇ 3̇ 2̇ - |

1̇ 7 6 7 5 - | 6 6̇ 1̇ 7 5 | 0 6̇ 1̇ 7 5 | 6 - - | 6 - - 0 |

7. 1̇ 7̇ 6 -） 0 0 0 3 5 | 6 3 2̇. 1̇ 7̇ 1̇ | 1̇ - - 1̇ 7 | 6̇ 6̇ 6̇ 6̇ 5 5 6 3 | 3 - - 3 5 |

6 3 2̇. 1̇ 7̇ 1̇ | 1̇ - - 1̇ 7 | 6. 6̣5 7 | 6. （1̇ 2̇ 3̇ 2̇ | 7̇ 0 6̇ 7̇ 1̇ 7 5）:‖

6 - - 3 5 | 6 3 2̇. 1̇ 7̇ 1̇ | 1̇ - - 1̇ 7 | 6. 6̣5 7 6 | 6 - - - | 6 - - 0 ‖

098

传　奇

电视剧《李春天的春天》片头、片尾曲

1=G (2̣ 5̣ 6̣ 2̣) 4/4

李　健曲

中速

(5 3 2̲3 5 6 6̣ | 6̣ - - - | 2· 3̲4 7̣ | 1 - - -) |

‖: 0 1̲1 1̲3 2̲2̲2̲ 2̲1̲1̲1̲ | 2̲2̲ 2̲6̲6̲ - | 0̲7̲7̲ 7̲1̲2̲ 2̲7̲ 6̲5̲· | 3 - - 0 |

0̲3̲2̲ 3·2̲ 2̲1̲1̲ | 2̲6̲ 6̲6̲2̲1̲ - | 0̲7̲7̲ 7̲1̲2̲ 2̲2̲ 6̲5̲· | 3 - - 0 |

5·2̲ 2̲3 5·2̲ 2̲1 | 6̣ - - 0 | 2·6̲ 6̲3 2·1̲ 1̲1̲ | 5 - - 0 |

5·2̲ 2̲3 5·2̲ 2̲1 | 6̣ - - 0 | 2·6̲ 6̲3 2·1̲ 1̲1̲2̲ | 2 - - 0 | 0̲1̲1̲ 1̲5̲1̲ 1̲5̲ 4̲3̲ |

2·1̲ 1 - 0̲1̲3̲5̲ | 6̲5̲6̲ 6̲5̲· 6̲5̲ 3̲2̲3̲ | 3 - - - | 0̲1̲1̲ 1̲5̲1̲ 1̲5̲ 4̲3̲ |

(3̲5̲· | 3̲5̲/3 - - -) |

2·1̲ 1 - 0̲1̲3̲5̲ | 6̲5̲6̲ 6̲5̲· 6̲5̲ 3̲5̲· | 5 - - | 5 - - - | (5· 3̲ 2̲3̲ 5̲6̲ |

6 - - - | 2· 3̲4 3̲4̲3̲2̲ | 3 - - - | 5· 3̲ 2̲3̲ 5̲6̲ | 1 - 6 - |

(反复时回原调) 2· 3̲4 3̲4̲3̲2̲ | 3 - - -): ‖ 5 - - - | 0̲1̲1̲ 1̲3̲ 2̲2̲2̲ 2̲1̲1̲1̲ | 2̲2̲ 2̲6̲6̲· - |

那 些 年

电影《那些年，我们一起追的女孩》主题曲

1=D (5̣ 1 2̇ 5̣) 4/4

木村充利 曲



匆 匆 那 年

电影《匆匆那年》主题曲

梁翘柏 曲

画 心

电影《画皮》主题曲

藤原育郎 曲

1=C （6̣ 2̣ 3̣ 6̣） 4/4

3 2 1 2 1 7 | 1 2 1 7 5 6 3 5 | 6 6 3 2 1 7 | 5. 6 6 − − |

(6 4 6 1 2 1 7 1 2 7 6) | 7 − − 1 2 | 3 − − 5 5 : | 1 2 1 7 5 6 3 5 |

6 6 3 2 1 7 | 5. 6 6 − − | 0 3 2 1 | 2 7 1 2 7 |

0 3 4 3 | 5 6 − 1 2 | 0 3 2 1 | 7 (7 1 7 3 5) |

0 6 1 4 | 5 − − − | 0 3 2 1 | 7 1 2 7 |

0 3 2 1 | 2 3 4 5 | 0 6 5 3 | 2 1 7 1 | 2 − − − |

3 − − 4 | 3 − − − | 3 − − (3 5 | 6. 1 7 6 5 2 | 3 − − 3 5 |

6. 1 7 5 1 2 | 3 − − 5 3 | 3 2 1 2 1 7 | 1 2 7 5 6 3 5 |

6 6 3 2 1 7 5 | 6 −) 0 3 3 5 ‖ 1 2 1 7 5 6 3 5 | 6 6 3 2 1 7 |

结束句

D.S.

5. 6 6 − − | (7. 6 7. 1 2. 1 7 6 | 7. 6 7. 1 2 3 2 1 7 6 | 7. 6 7. 1 7. 1 7. 6 |

7. 6 7. 1 2 3 2 1 7 6) | 0 3 2 1 | 7 6 3 6 | 0 3 2 1 |

7 1 2 7 | 0 3 2 1 | 7 5 6 3 | 0 5 3 3 | 5 6 0 0 ‖

菊 花 台

电影《满城尽带黄金甲》片尾曲

周杰伦 曲

1=D （5̣ 1 2̣ 5）4/4

天 空 之 城

电影《天空之城》主题曲

久石让 曲

1=D （5̣ 1 2 5̣） 4/4

传统乐曲

小 月 儿 高

古　曲
樊少云 演奏谱

1= D （5̣ 1 2̣ 5）2/4

♩= 76

演奏提示：

第15小节第一拍第二音是"带起"（符号"，"），其奏法是：第一音用左手食指按子弦第一品"**2**"音位上，第二音用左手任意指在子弦任意处带起弦，发出了"**2**"的音。第37节、54节带起同上。

旱 天 雷

1= D（5̣ 1̣ 2̣ 5̣）

广东民间乐曲
林石城 编订

♩ = 160

演奏提示：
切分音符、附点音符以及第6小节二分音符的长轮、节奏都须准确。

阳 春 白 雪

1= D（5̣ 1̣ 2 5̇）

李廷松 传谱

【一】飞花点翠

（乐谱）

【二】风摆荷花

琵琶自学
一月通

【三】一轮明月

112

【四】鲤鱼卷草

【六】魁星踢斗

115

【七】珠落玉盘

注：①为原谱结尾。

②为现演奏谱结尾。

灯 月 交 辉

1= D (5̣ 1̣ 2̣ 5̣)

李廷松 传谱

【一】

121

大浪淘沙

阿 炳 演奏
曹安和 记谱

1= D (5̣ 1̣ 2 5)

【一】

♩ = 48→56

（乐谱图像）

彝族舞曲

王惠然 编曲

1= C (6̣ 2̣ 3̣ 6)

【一】自由地 慢起渐快

激情地

6 6 6 6 6 2 3 5 | 四1. 三7 6 5 | 1. 7 6 i | 二2. 3 1. 2 1 2 | 三3 — | 6 6 6 i 2 3 2 i
0 3 3 3 | 二3. 2 2 | 3. 2 2 5 | 5 | 5 二6 | 0 3 3 3
6 | 6 | 6 | 6
(X) f III

6 6 6 7 6 7 6 5 | 6 2 2 2 7 67 6 5 3 | 6 6 6 6 6 3 5 6 | 5 6. i 6. i 6 5 | 3. 三5 3
0 3 3 3 | 0 5 5 5 | 0 3 3 3 | 6 3 3 | 6 3 3
(X) (X) (川)

一二 四 2 1 (上)
2. 3 2. 3 1 2 | 2 3 — | 1 2. 3 2 3 2 1 6 1 | 1 2 — | 1. 2 7 6 5 3 | 6 —
6 3 3 | 6. 6 5 6 3 5 | 6 3 3 | 6. 6 5 3 2 3 | 6 | 6 3 3
川 (川) (一) (川)(三) p

6. i 2. 3 1 3 | i 2 2四5 3 2 | 三1. 2 7 6 5 3 | 6 6 6 6 6 6 | 6 6 6 i 2 3 2 i
6 2 2 | 6 2 3 | 6 | 0 3 3 3 3 3 | 0 3 3 3
mf 川

6 6 6 7 6 7 6 5 | 6 2 2 2 7 67 6 5 3 | 6 6 6 6 6 6 | 6 6 6 i 2 3 2 i | 6 6 6 7 6 7 6 5
0 3 3 3 | 0 5 5 5 | 0 3 3 3 3 3 | 0 3 3 3 | 0 3 3 3

渐慢 (上) 【三】欢快地 ♩=180
6 2 2 2 7 6 5 3 | 6 6 6 6 i | 6 i 6 5 | 6 6 6 6 i | 6 i 6 i 6 5
0 5 5 5 5 3 7 1 | 3 | 3
2 | 2
6 | 6
mp (川)(三) mp

127

琵琶自学
一月通

129

天 山 之 春

乌斯满江、俞礼纯 曲
王范地 改编

赶花会

叶绪然 编曲

1= F（3673）

♩=84

注：第52至61小节中弦上的曲调音与子弦上的"摘"，在先"下"后"上"中，右手用中指甲同时"剔"子、中两条弦。

野 蜂 飞 舞

里姆斯基-科萨科夫 曲
邝 宇 忠 改编

渭 水 情

任鸿翔 曲

琵琶自学
一月通

春　雨

1= D (5̣1̣25̣)

朱　毅、文　博曲

【引子】慢板 安静地

（乐谱）

149

琵琶基本指法表

1. 弦序符号表

弦序符号	说 明
一	代表子弦，即一弦。
刂	代表中弦，即二弦。
三	代表老弦，即三弦。
×	代表缠弦，即四弦。
（ ）	代表空弦。如（一）是空子弦；（刂）是空中弦；（三）是空老弦；（×）是空缠弦；（一刂三×）表示四条都是空弦。

以上弦序符号注在曲调音的下面。

2. 左手指序符号表

左手指序符号	说 明
一	食指按弦
二	中指按弦
三	名指按弦
四	小指按弦
♂	大指按弦

以上左手指序符号注在曲调音的左上方。线谱中的左手指序用1、2、3、4标记。

3. 把位符号表

把位符号	说 明
0	相位
I	品位第一把
II	品位第二把
III	品位第三把
IV	品位第四把
V	品位第五把

以上把位符号标注在把位开始或改换把位之处的音符下面。

4. 左手常用指法符号表

符号	名　称　简　介
◆	吟、揉　按弦在品位上左右摇动发出波音效果。揉则是指上下摇动。
⊮	伏　左手指肉（或右手）掩伏在弦身上，使音戛然而止。又称"抑"。
⌒	推、拉　将弦按在品、相位上后，向左或向右使弦音增高。
⟶	绰、注　从低音滑向高音称"绰"，从高音滑向低音称"注"。
↓	捺　左手指肉将弦身击捺在相品位上，使得微声。
ꝺ	带　右手指弹弦后，左手按指带起弦身发音。
ꝺ	撤　左手指撤弦发音。又称"搔"。
tr	颤音　如食指按音，中指在下连连点弦。
▾	断音　按弹发音后左手指即放，使弦身离开相、品位，但按指仍按在弦身上。
○	泛音　左手指浮按泛音点，右手指同时弹弦发音。
丒（⿰）	绞两（三、四）条弦　左手指将两（三、四）条弦相互交绞，用右手指弹弦得音。

5. 右手常用指法符号表

符号	名　称　简　介
＼	弹　食指将弦向左弹出。又称"拨"。
／	挑　大指将弦向右挑进。
≫	双弹　食指弹相邻的两根弦。
⫽	双挑　大指挑相邻的两根弦。
⅄	夹弹　连续弹挑、每拍共四声。"⅄----"，夹弹的时值随长线长短而定。
⫻	滚　连续而快速地弹挑，每拍约八声。"⫻----"，滚的时值随长线长短而定。
(勾　大指肉向左将弦勾出。《养正轩谱》曾称作"打"。
)	抹　食指肉向右将弦抹进。《养正轩谱》曾称作"勾"。
()	摭　大指勾同时食指抹。
/\	分　大指挑同时食指弹。
⸜	剔　中指甲将弦向左剔出。
᪶	大扫　食指向左急弹四根弦，如出一声。注：ᪿ 为小扫，即食指弹三根弦得一声。
⸎	大拂　大指向右急挑四根弦，如出一声。注：ᵠ 为小拂，大指挑三根弦得一声。
✳	轮　右手五指次第轮弦。"✳-----"，轮的时值随长线长短而定。
÷	半轮　食、中、无名、小四指次第作轮。
⋇	摘　大指甲抵住近缚弦处的弦，同时食指弹。
⊢	弹板面　用指甲在面板上敲击。
К	提　大、食指提起一弦即放，作断弦声。